"十四五"职业教育国家规划教材

Visual Design Basis

视觉设计基础

叶 丹 著
余 飞
刘观庆 审

第二版

化学工业出版社
·北京·

内 容 简 介

本书以视觉形态创造为出发点，探求形态语意的多样性和认知性，以及信息传播中的视觉心理及其运用。书中引入符号学和视知觉理论，以形态构成为核心，通过一系列课题将视觉元素、语意、认知、视觉心理和可视化做了系统化教学设计。整体而言，书中有原理，有课题，便于进行灵活的课堂实践，注重发展学生自主建构能力和创新能力。新版教材在第一版基础上，更新了设计课题等相关内容，增加了"设计实践"一章，并配套课程微视频、实训活页、教学课件，力求服务于专业升级和数字化改造，满足一流创新团队、高技能人才培养需求。

本书适合作为高等职业院校艺术设计类专业基础教材，也可为视觉设计研究者、从业者提供参考。

图书在版编目（CIP）数据

视觉设计基础 / 叶丹，余飞著．— 2 版．— 北京：化学工业出版社，2022.1（2024.9重印）
"十三五"职业教育国家规划教材
ISBN 978-7-122-40652-1

Ⅰ．①视… Ⅱ．①叶… ②余… Ⅲ．①视觉设计－高等职业教育－教材 Ⅳ．①J062

中国版本图书馆CIP数据核字（2022）第009587号

| 责任编辑：张　阳 | 美术编辑：王晓宇 |
| 责任校对：王鹏飞 | 装帧设计：梧桐影 |

出版发行：化学工业出版社（北京市东城区青年湖南街13号　邮政编码100011）
印　　装：天津市银博印刷集团有限公司
787mm×1092mm　1/16　印张8　字数170千字　2024年9月北京第2版第6次印刷

购书咨询：010-64518888　　　　　　　　　　　售后服务：010-64518899
网　　址：http://www.cip.com.cn
凡购买本书，如有缺损质量问题，本社销售中心负责调换。

定　价：49.80元　　　　　　　　　　　　　　　　　　　　　版权所有　违者必究

第二版前言

世界正处于大发展、大变革、大调整时期，面对日趋激烈的国际竞争，国家的发展能否抢占先机、赢得主动，取决于国民素质、人才的数量和质量。新一轮科技革命与产业变革的孕育兴起，深刻地改变了国际竞争格局。各国纷纷大力推动教育体制改革和内容创新，厚植人力资源根基。随着我国国际地位的不断提升，国际社会期待听到更多的中国声音，看到更多的中国方案。无论是培养具有国际视野的人才，还是参与国际事务的复合型人才，都需要教育战线主动作为。我们要努力吸收人类文明有益成果，提高设计教育的国际影响力，为推进构建人类命运共同体作出积极贡献。

长期以来，我国设计院校的基础课程多以直觉和艺术感觉训练为主，这固然重要，但忽视了学生逻辑思维和认知能力的发展。十几年来，设计教育界对所谓的"三大构成"进行改革，将视觉心理、符号学、设计思维等内容引入视觉设计基础教学，逐渐加大了基础课程对学生创新思维能力的培养。

本书是艺术设计类专业基础课教材。以视觉形态创造为引导，通过研究视觉心理，赋予视觉设计对象以语意，将感性创意与理性认知相结合，为数据信息可视化、交互设计、界面设计及视觉传达设计提供基础理论和方法。与同类教材注重形式训练不同，本教材注重的是认知设计和视觉化，以适应信息化社会的需要。本教材在2019年第一版的基础上进行修订，力求"服务职业教育专业升级和数字化改造"，与时俱进地更新了设计课题等相关内容，并增加"设计实践"一章，以期更好地提升学生的实践能力、创新能力。本书配套课程微视频、实训活页、教学课件，便于数字化教学的开展。

全书由江南大学刘观庆教授审定。第1章至第4章由叶丹撰写，第5章和第6章由余飞撰写，全书由叶丹统稿。感谢杭州电子科技大学工业产品教学省级示范中心陈志平教授，以及设计系董洁晶、刘星等老师对本课程教学的参与和支持！为更好地阐述相关理论，书中引用了少量设计经典作品，在此向各位作者深表谢意！需要说明的是，书中相关配图多为学生作业，可能存在不规范之处。限于著者的学识水平，书中或多或少存在不足，敬请专家学者及同行指正。

叶　丹
2021年12月于杭州下沙高教园区

目 录

第 1 章

导论

1.1 形的世界 ... 2

1.2 视觉形态 ... 4

1.3 课程理念 ... 6

第 2 章

视觉元素

2.1 点线面 .. 8

2.2 元素构成 .. 21

2.3 文字 .. 32

第 3 章

意义传达

3.1 能指与所指 42

3.2 隐喻 47

3.3 模式 52

第 4 章

视觉结构

4.1 视觉结构的两个维度 61

4.2 格式塔 67

4.3 信息结构化 75

第 5 章

认知设计

5.1 认知与可视化 91

5.2 数据可视化 94

5.3 信息图形 97

第 6 章

设计实践

6.1 数字艺术竞赛案例 108

6.2 工业设计竞赛案例 112

参考文献 122

第 1 章
导论

- 教学内容：自然法则与形态意义。
- 知识目标：1. 通过解读自然，提高认知能力，培养对自然的观察能力和感悟能力。
 2. 通过对自然形态和图式语言的解读，提高观察与发现能力。
 3. 通过阅读思考，加深对形态语意的认识与理解。
- 素质目标：1. 尊重知识，了解设计与世界。
 2. 树立正确的审美观念。
 3. 培养高尚的道德情操。
- 教学方式：1. 用多媒体课件做理论讲授。
 2. 以小组为单位，进行实物观察、构绘，教师作辅导和讲评。
- 教学要求：1. 通过学习，掌握观察的方法，提高思维的灵活度。
 2. 加强对图式语言的存储和解构能力，丰富想象力。
 3. 利用大量课外时间去图书馆、网上寻找和选择资料。
- 阅读书目：1. 赵农. 设计概论[M]. 西安：陕西人民美术出版社，2005.
 2. [美] 佩格·菲蒙，约翰·维甘. 设计原点[M]. 张晓飞，编译. 上海：上海人民美术出版社，2012.
 3. 叶丹. 用眼睛思考——视觉思维实践教学[M]. 2版. 北京：中国建筑工业出版社，2017.

1.1 形的世界

共存于同一个世界的有机物和无机物各具特色,在看似混沌之中似乎存在着某种秩序。面对自然界的种种形态,人类总是充满好奇:为什么是这样,而不是那样?为什么比我们想象的更为优越?看似相似,其实又各不相同,其原因何在?

人类通常把圆形、方形、三角形作为基本形来解释世界万物,而很久以来却唯独把圆形或球体看作是完美的形态,认为是人类心灵的终结、和谐的象征。比如天体运动,古人认定天空中的行星各自必定沿着完美的轨道进行圆周运动,并把球体及有关的圆周运动归结于是"神"的创造。

通过长期的观察和研究发现,球体结构比其他形体的结构更稳定。在表面积相等的所有形体中,球体所占据的体积最大。西瓜、苹果等都近似于球体,这种形体可以以较少的表面积储存更多的汁液,并使表面蒸发量降至最小。球体得以存在,首先要依赖于内部的力,或称之为内力,同时在大自然中,形体还要受到外力的作用,当内力与外力达到平衡时便出现了我们所看到的形态。一切生物的存在均有其发生、发展的规律,它们经过了千百万年的运动和进化,形成了我们今天所看到的千姿百态的自然世界(图1-1)。

图1-1 千姿百态的自然世界:行星、山川、鹦鹉螺

面对物质世界,人类是从"形"的认知中,对自然和社会生活经验进行体验和积累,从而创造了灿烂的人类文化。无论是天然生成的,还是后天形成的如食物、器具、服饰等,都是对有"形"事物的传承,从而构成了人类生活环境中的秩序。整个世界就是一个"形"的世界。

"形"有广义和狭义之分,广义的"形"是所有与形相关的可视形态的统称;狭义的"形"指具体的形象、形体、形态等。《周易·系辞》上有一句话:"在天成象,在地成形,变化见矣。"意指天地虽然变化万千,却都是可以看得到的形象。所以无论是感官感觉到的具象事物,还是通过思维构想的抽象事物,都可以用形态加以表达。形态是设计造型的基本语言,也是设计的基本要素。

人类对形态有追寻其含义的天赋,往往在模糊的轮廓中产生与生活经验相关的联想,

第 1 章

从中找到有含义的形态，比如把变幻的云当作某种动物一样。哈佛大学心理学教授鲁道夫·阿恩海姆在《视觉思维》中列举了一个题为"橄榄掉到马丁尼酒杯中或一个穿紧身浴衣女子的特写镜头"的二义图形（图1-2）：当把一部分空间作为背景时，三角形的酒杯和即将掉入杯中的橄榄构成一个图形；当把所有空间都作为形状时，又可以看成是"女子的特写"，背景是画框外的空间。这种背景和图形含义的翻转给人带来思考与情趣，追寻含义的思维为隐喻和象征设计提供了心理基础（图1-3、图1-4）。

图1-2　"橄榄掉到马丁尼酒杯中或一个穿紧身浴衣女子的特写镜头"的二义图形

设计就是形态的整合。整合不是简单相加，而是"有机集合"，从而产生有生命力的形态。无论是体现功能的生命力，还是体现审美的生命力，形态都会在整合的过程中建立一种关系，进入一种要素相互发生影响的"场所"。设计形态不但具有自身的属性，还因为整合过程中产生的形态各部分之间的关系、形态与环境的关系，而获得与自身属性不同的属性，此即"关系属性"。

图1-3　中国古代鱼纹隐喻多子多福

形态的自身属性就是形态固有的性质，包括两个方面。一是形式的自身属性，指形态固有的空间特性。无论是二维还是三维的形态，其自身属性是相对稳定的。例如圆是自我封闭的完美形式，在任何整合中，只要不破坏其完整性，就会保持圆满的个性。二是物体的自身属性，包括物理性质以及由此引起的心理感受。物理性

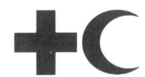

图1-4　国际红十字会标志（标志图形是一种任意约定性符号，与指涉对象是一种象征关系）

质完全取决于材料的性质，是形态中较稳定的部分。而当化学变化介入以后，情况会变得复杂一些。如陶土制成的坯，经过烧制后成为陶，这是化学变化，坯上的釉彩烧制后在色泽肌理上也发生了变化，由一种物质变成了另一种物质。

形态的关系属性指形态整体及各部分在整合中相互作用、相互影响而形成一种"关系"，主要体现为整体与部分、部分与部分的关系。设计形态作为一个独立的知觉样式，是具有高度组织水平的整体，部分不能决定整体，整体的性质却对部分有重要的影响。某种形态在各要素的相互作用下，在整体中的自身属性可能得到增强，也可能会减弱，而设计中图形的肌理是以质变为特征的带有转换性的物理或化学变化。设计形态在有机循环中受环境的制约，但也有特殊情况，显示了设计对不同环境有强烈的适应性。

1.2 视觉形态

大千世界中以各种方式存在的事物，都可以用形态来表现。无论是感官感觉到的具象事物，还是思维构想的抽象事物，都可以用形态来表达，艺术家就是以各种形态对事物加以解释和创造的。对设计而言，形态既是物质的视觉化方式和功能形式，也是创新思考的设计主题。设计师的设计成果从表面上看是一些形态，实际上关注的是人，具体的关注对象是形态界面，也就是人对形态可感知的层面。

如果说以往人们对"形态"的理解限于形状和神态的话，那么现代设计学中的"形态"概念则越来越趋向于语言学中的含义，即对象事物的视觉元素或物理结构间的关系所表征的功能，及其所构成的系统呈现的意义。形态不仅仅是形式的概念，还有认知的概念、象征的概念和美的概念。其性质特点具体表现在如下几个方面。

认知性——由点线面、色彩、肌理等形态要素构成的图形，从形象的直观性上说都是表象符号，与艺术有相同的语言表达方式。作为社会生活的反映，艺术通过变形和抽象，来表现人的内心世界和情感，而图形则通过变形与抽象实现信息传达功能。其沟通效应源于形态所传达出的意义。这就要求视觉语言具备一定的可认知性和可解读性。形态、色彩、质感等造型语言不但要与内容相符，还要符合人的认知心理，才便于人们解读和记忆。图1-5是2022年北京冬奥会体育图标，图标设计以中国汉字为灵感来源，以篆刻艺术为主要呈现形式，将冬季运动元素与中国传统文化巧妙结合，彰显了北京冬奥会和冬残奥会的理念和愿景。该系列图标易识别、易记忆、易使用，体现了很高的设计水平，既展现了鲜明的运动特征和丰富的文化内涵，又达到了形态与语意的和谐统一。

象征性——约定俗成的图形与指涉对象之间通常没有直接联系，而需借助象征手段来表达含义。最典型的就是京剧脸谱，其图形色彩最具象征意义：红色象征忠义、耿直，有

自由式滑雪
坡面障碍技巧
Freeski
Slopestyle

自由式滑雪
U型场地技巧
Freeski
Halfpipe

单板滑雪
障碍追逐
Snowboard
Cross

单板滑雪
坡面障碍技巧
Snowboard
Slopestyle

自由式滑雪
大跳台
Freeski
Big Air

单板滑雪
平行大回转
Snowboard
Parallel Giant Slalom

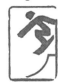
单板滑雪
U型场地技巧
Snowboard
Halfpipe

单板滑雪
大跳台
Snowboard
Big Air

图1-5　2022年北京冬奥会体育图标

血性，白色象征奸诈多疑，紫色象征肃穆、稳重，富有正义感等，并且以线条的流动、节奏、韵律等要素来塑造人物形象（图1-6）。这类象征手法通过约定俗成的形态构成激发人们的情感，再配合语言文字（唱词等）达到一定的传达目的。因此，形态要素的含义通常是多种语意的历史集合，要想真正把握就要追溯历史沿革中的全部内涵。

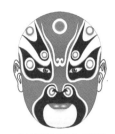

《嫦娥奔月》后羿

图1-6 京剧脸谱

模糊性——相对于语言，图形在意义传达上存在一定的多义性和模糊性。图形在表达意义时不是完全孤立的，要依据一定的语境。语境有两种：一个是上下文，它决定着具体图形表达的意义；另一个是图形表达时所处的现实环境。语境与图形结合在一起，会使意义的表达更为明确，并对意义表达起到补充、限定、修正作用。图1-7是北京申请2008年奥运会主办权所用的宣传标志。该标志用代表奥运五色的书法笔画构成一个动感图形，具有东方书写文化的韵律，单独看也许可以联想出东方文化的许多含义，而在奥运五环和BEIJING2008的语境下，"中国武术""太极拳"等意象呼之欲出，凸显了文明古国的申奥主题。

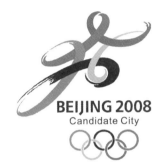

图1-7 北京申奥宣传标志

通用性——虽然视觉形态在表意上具有不确定性，但具有一定的通用性。图形符号作为一种非语言系统，可以超越不同语言的限制而起到传达作用。譬如历届奥运会的指示标志图形虽有所不同，但都能被不同国家、不同语言的运动员和观众认知（图1-8）。当然，这种通用性也会受到传统文化和习俗的限制。

扫码下载
实训活页

图1-8 图形

审美性——图形凭借其所具备的审美功能可以激发强烈的情感，这种自由的、全面的、基于内在需要的审美情感最为强烈和深刻。审美意识的自由性和普遍性使人们消除彼此之间的隔阂，从而相互同情、理解，进而更好地进行沟通。在审美体验中，人们以自由主体的身份参与交流，使彼此之间的理解更为深入。这是视觉形态的最大优势。在设计图形的认知和表意功能的同时，要发挥其审美功能，以引发强烈的情感。

各种形态的相互作用构成了人类生活环境中的秩序。无论是自然形态，还是人为形态，都以自身存在传达着不同的意义。其意义不仅仅涉及物质层面，还包括精神文化层面。在设计的发展过程中，形态始终是中心话题。不断变化的时代背景也会给形态带来很大影响，促使人们带着不同的目的、从各种不同的角度去思考形态的表现问题。

1.3 课程理念

视觉形态是人类认识世界的媒介。无论是具象形态，还是抽象形态，都是概念形成的条件。人们对外部世界的认知，都要通过视觉形态来描述。对设计而言，形态既是功能的载体，也是文化的载体。设计的内涵和价值要通过形态来体现。视觉形态又是一个复杂系统，不论是自然物，还是人造物，都需要被解读才能达成意义。而人类的认知能力、文化差异又为这种解读提供了探索空间。

视觉形态是艺术设计类专业基础课程的基本内容，在教学方法上存在不同的理念。中国大陆的设计院校在过去相当长一段时期内以直觉和艺术感觉训练为主，即所谓的"三大构成"，不足的是忽视了学生逻辑思维和认知能力的发展。而德国包豪斯学院的基础教学有两个特色：一是以视觉心理为依据，注重直觉和感性思维的发展（伊顿）；二是强调理性和逻辑思维的造型训练（纳吉）。两者的共同点是以视觉形态为基点，注重培养学生感性与理性相结合的综合能力。近年来，以麻省理工学院为代表的欧美院校在基础教学中引入"设计思维"，开创了创新教育从能力培养向思维方式转变的教学理念。

视觉形态设计因其特质而成为艺术设计类学科的共同基础。其类语言功能，即指示、识别和意义传达成为设计基础课的重要内容。其教学内容包括视觉元素的基本属性、意义传达的符号学原理、色彩、视知觉和可视化表达等。课程目标是教授学生以独特的视角探求视觉形态产生、发展的原理，以及意义传达的规律和法则，运用视觉元素创作具有创意的、审美的、认知性的视觉图形和信息可视化作品。

视觉设计基础课程适用于艺术设计、产品艺术设计、视觉传播设计与制作、广告设计与制作、数字媒体艺术设计等多个专业。作为基础课程，其教学过程是新的知识体系和个体经验的创建过程。在这个过程中，知识不能依靠单向传授，而应由学习者个体自主建构，即通过实践，运用知识与个体认知建构新的知识。设计类专业教学一般包括基础课程和专业课程。基础课程侧重于教授设计基础，专业课程侧重于教授系统设计。前者重训练，后者重实践；训练有赖于教学，实践要联系社会。本教材没有罗列大量陈述性知识，而是在基本原理和设计课题的引导下让学生自主建构，探索视觉设计语汇、语境和创造意识，并通过教学主题和路径的具体呈现，给教学双方提供充分探究设计创意的空间。

第 2 章
视觉元素

- 教学内容：视觉元素——点线面及其构成形式。
- 知识目标：1. 学会观察生活中的形态，提高抽象能力和感悟能力。
 2. 通过对自然形态和图式语言的解读，激发设计意识。
 3. 通过阅读思考，加深对形态语意的认识与理解。
- 素质目标：1. 培育深厚的民族情感，激发想象力和创新意识，拥有开阔的眼界和宽广的胸怀。
 2. 成为德智体美劳全面发展的社会主义建设者和接班人。
- 教学方式：1. 用多媒体课件作理论讲授。
 2. 以课堂训练为主，进行视觉元素表现实验，教师作辅导和讲评。
- 教学要求：1. 通过学习抽象形态相关理论，掌握观察事物的方法，提高思维的灵活度。
 2. 加强对图式语言的存储和解构能力，丰富想象力。
 3. 利用大量课外时间去图书馆、网上寻找和选择资料。
- 阅读书目：1. [俄]瓦西里·康定斯基. 点线面——抽象艺术的基础[M]. 罗世平，译. 上海：上海人民美术出版社，1988.
 2. [美]蒂莫西·萨马拉. 设计元素——平面设计样式[M]. 齐际，何清新，译. 桂林：广西 美术出版社，2012.
 3. [美]舍尔·伯林纳德. 设计原理基础教程[M]. 周飞，译. 上海：上海人民美术出版社，2005.

2.1 点线面

二十世纪初,德国包豪斯学院的瓦西里·康定斯基从抽象艺术的表现入手,对造型要素进行内在层面的分析研究,将构成事物的内在关系归纳为点、线、面的组合,并把造型元素与视觉心理效应之间的联系作为抽象艺术创作的依据,根据心理学原理赋予形态元素以相应的象征含义(图2-1)。他认为只有当符号成为象征时,现代艺术才能产生。康定斯基开创了几何抽象艺术之先风。

现代哲学与自然科学的发展促使艺术设计形成了较为理性的表达方式。几何学中的圆形、三角形、正方形等与现代批量生产的工业产品的设计更为契合(图2-2)。世界万物中任何复杂的形态都可以由点线面构成,现代设计学把点线面作为形态构成元素。

设计学的抽象形态指纯几何形态,也就是几何学中的正方形、圆形、椭圆、不规则几何形等各种形态。这种形态与具象形态的不同性质表现在如下两方面。其一抽象形态不具备象形性。人对几何形的认识虽然源于具象形,但几何形是从具象形中抽取出来的具有共性的形。如图2-3所示,人们可以对有形世界中的事物作点线面的抽象认识。经过抽象的点线面可以不再是某个具体的物,所以说抽象几何形不具有象形性特质。其二抽象形态蕴含想象空间。由于抽象几何形不具备象形性,反而会使人们产生许多联想,人们可以充分发挥个人丰富的想象力,而不必拘泥于某

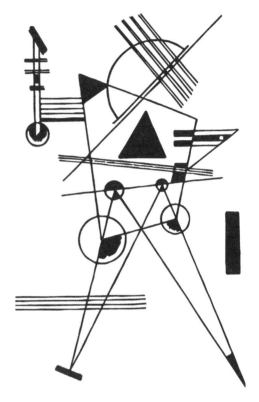

图2-1 直线和曲线组合(作者:康定斯基)

图2-2 阿莱西产品

第 2 章 视觉元素

图2-3　有形世界中的点线面：人类细胞图谱、美洲豹、竹林、沙漠、宇宙星云图

个特定的主题。正如图2-1由线条、圆形、三角形等所组成的画面，留给人们的想象空间是很大的。人造物世界中的点线面设计就是运用以上原理来丰富人们的物质世界（图2-4）。

图2-4　人造物世界中的点线面形态给人提供了丰富的想象空间

康定斯基认为："艺术元素是任何艺术品的基础，且不同艺术形式的元素必定相异。众多元素中，我们须识别出基础元素。"❶

点——几何学中点的性质是，只有位置，没有方向、形状和面积大小，既没有长度，也没有宽度和厚度。

设计学中的点，不仅是形态构成中最基本的元素，还可以单独作为视觉要素进行表现。点不仅具有位置、方向和形状，而且还有长度、宽度和厚度。这种特性的另一层含义就是点具有相对性。由于环境、比例和视点距离的变化，点的形态特征会随之而变：大型建筑物上的窗户从整体上看具有"点"的形态特征，局部则具有"面"的形态特征；飞机在空中具有"点"的形态特征，停在机场则具有"体"的形态特征；等等。

点作为面积较小而集中的形态，其作用有：a. 创造视觉焦点，对比强烈的、移动的、光亮的"点"容易成为视觉焦点；b. 成为构成体的中心或重心，这种"点"的形态可以是积极形态，也可以是消极形态；c. 创造视觉动感，当点以各种形式进行排列时，如均匀的、突变的、密的、疏的、波动的、放射的、聚合的等，会产生各种视觉动感。

点的这些性质在很多方面与它的"符号"含义有关。例如在一个构成体中，圆点通常象征太阳、眼珠、水珠、动力源等形象。正是这些象征使得整个构成体有了灵魂，产生了动感，变得生气勃勃、可亲可爱，而它的静态或者动态表现则来源于受众的联想。

线——几何学中的线是点移动的轨迹，有位置、方向和长度，没有宽度和厚度，是面的边缘和面的界限。点的移动变化，会带来线的曲与直的变化。设计学中的线不仅有长度，而且还有宽度、厚度、粗细、软硬的区别。

线的视觉特征是，水平线给人以平稳、宁静、辽阔的感觉；垂直线给人以上升、挺拔、崇高的心理感受；斜线的不稳定感，能对人产生视觉上的刺激和震动；曲线表现出活力、流动性及女性气质，具有很强的装饰性。线型种类繁多：抛物线、双曲线、波纹线、弧形线、螺旋形线、蛇形线，等等。各种曲线所呈现的表情变化万千。

线的这些特点可以创造构成体的性格、表情、视觉方向、构架和结构本身，并能产生速度感和韵律感。线作为构成体的轮廓可以将构成体从外界分离出来。其集合和聚散还可以产生面的构成。

面——几何学中的面指线移动的轨迹，有长度、宽度而无厚度，包括平面和曲面。设计学中的面有长度、宽度，而且有厚度，所以面占有一定的空间。设计中的平面在空间所处的方位不同，所呈现的视觉特征也会不同：垂直面给人以紧张感，显示出崇高的表情；水平面看上去平和，显示出安定感；斜面给人以不安定感，在空间造型中具有一定的张力。和平面形成对照，曲面则给人以温和、柔软、动态和亲近之感。将平面和曲面在三维

❶ [俄] 康定斯基. 点线面[M]. 余敏玲, 译. 重庆：重庆大学出版社, 2011：11.

第 2 章

造型中组合运用会产生对比，可加强空间的造型效果。

　　在曲面造型中，几何曲面具有理智的表情，自由曲面则显示出性格奔放的丰富表情。自由曲面和自由曲线一样，具有很大的自由度和活力，但处理不当会产生视觉秩序紊乱的结果。

设计课题 01　点点情绪

- "点,如高峰坠石,横,如千里阵云"——晋代书法家卫夫人讲出了点在艺术表现中独具个性的神韵。
- 试用点来表达各种情绪,如:激情四射、温柔委婉、无拘无束、犹犹豫豫、寻寻觅觅,等等。
- 作业规格:A4纸,黑白打印(图2-5~图2-7)。

图2-5　点点情绪(设计:沈莉、胡政宇)

第 2 章

点的特性，会因自身尺寸的改变而变，而且，这种改变，会稍稍减弱点的向心力，不过，点依然能自我生成，大致维持其内部驱力。

而另一种驱力，不是生于内部，而是在点的外部滋长。这种力量奔袭平面中试图自立的点，将其拉开，向某个方向推移。在它的作用下，点的向心力旋即涣散，点也旋即消亡，转而融入一个新的独立生命，并按这个新生命的规则存在。这个新生命，乃是线。

——康定斯基

图2-6　点点情绪（设计：李敏菡、魏曦月）

犹豫　　温婉　　束缚
冷漠　　僵硬　　自视
暴怒　　阴郁　　轻快

图2-7　点点情绪（设计：叶梦妮）

第 2 章

视觉元素

设计课题 02　情绪线条

- "一条线就是一个出去散步的点",仔细体会保罗·克利的这句话。
- 试用线条表达各种情绪,如:热情狂放、焦虑不安、温柔委婉、内心撕裂、呆滞迟钝、迷茫无助,等等。
- 作业规格:A4纸,黑白打印(图2-8~图2-11)。

图2-8　情绪线条(设计:郑书洋、赖耀先、严佳宇)

凭借想象力，我们能为线的外边廓赋予一些触觉质感，比如平滑、凹凸、破碎以及圆润等。与点相比，线产生的触感要丰富许多。譬如：凹凸的线，却能有平滑的边廓；圆滑的线，却能有凹凸的边廓；凹凸的线，也能有破碎的边廓；圆润的线，又能有破碎的边廓；等等。值得注意的是，所有这些特征，都适用于所有三类线条，即直线、角线、曲线。

——康定斯基

图2-9　情绪线条（设计：金月青、徐江峰、张再力）

第 2 章

凡是生物，必身处上下关系之中。基面也如此，基面也可以被看作是有生命之物。将基面看作生灵，是观者的联想，甚至是强加的印象。但作为艺术家，则不得不如此观之。对于外行而言，这样看待艺术形式，或许会觉得怪异。但是艺术家必须将基面看作能"呼吸"的生灵，并自感有责任呵护维系其生命，否则无异于谋杀艺术。艺术家赋予基面以"精气"，并能体会基面自身的喜怒。在艺术构成中，一旦铺衬得当，原本简单原始的基面生命，亦能脱胎换骨，焕发生机。

——康定斯基

图2-10 情绪线条（设计：范卓群、严胡岳）

图2-11 情绪线条(设计:叶梦妮)

第 2 章

设计课题 03　面的表情

- 通过改变形态，开发几何形象，创造二维设计语汇。
- 运用对比、均衡、辐射、韵律、节奏、重叠、对称等构成方法，通过改变正方形大小、方向、空间和位置来探索各种形式的相互关系。
- 作业规格：A4纸，黑白打印（图2-12）。

图2-12　面的表情（设计：孙樱迪、王诗汇／指导：叶丹）

设计课题 04 平面立体化

- 以点和线为构成元素进行排列组合。
- 在设计课题01、02即点和线方案中,选择合适的平面图案做纸杯立体图形。
- 这是一个实验过程,也是一个判断过程,注意体验从平面到立体的视觉感受。
- 设计制作两个纸杯,并画出设计平面图,设计作业版面。
- 作业规格:A4纸,黑白打印(图2-13)。

图2-13 平面立体化(设计:宋浩川 等/指导:叶丹)

2.2 元素构成

上一节讨论的点线面就是构成形态的元素。将构成形态的成分加以分解，直至不能分解为止，即可得到所谓的元素。设计元素还包括肌理和色彩。

"构成"即形成和造成，是形态结构配置的方法。在设计学中，构成与构造、结构相通，是将设计要素构成有形的图形或物体。就像同样的砖瓦可以造出不同的房子一样，相同的元素可以构成不同的形态，产生不同的语意。如图2-14所示的"箭头"作为元素，可以产生"集聚""速度""方向"等不同语意的图形。所以，构成有其独特的方式和规律，它本质上是一种组合方式。

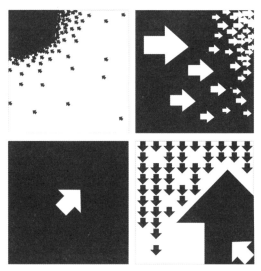

图2-14　元素的构成（设计：严胡岳/指导：叶丹）

从设计的角度讲，构成的意义是建造新的时空秩序，通过组织结构带来形的质变。这种质变会带来四方面的意义。

（1）整体大于部分之和

排列与组合是构成的基本方式之一，即把元素按一定的规律集合为一个整体。把"箭头"作为元素，集合的结果多种多样（图2-15）。产生的新形态虽然都包含着箭头元素，但新形态之间的性质却不同，所传达的语意也不同。它们虽然都带有箭头的某种性质，但肯定不是箭头形态的扩大。这种新的形态是元素集合在一起时产生的。而且，新形态的整体性使它的性质大于元素相加之和。

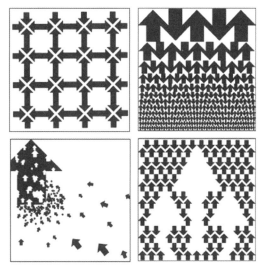

图2-15　箭头的组合（设计：范卓群/指导：叶丹）

（2）激活空间

在图形构成中，元素的排列组合会形成空间的割裂、分离、封闭，使得空间缺少活力和张力而变得死气沉沉。特别是通过聚集，会把主要的视觉活动集中在某个区域而导致空间空洞无物或孤立无援，形成所谓呆滞的、无生气的局面。图2-16中的两个图形运用元素黑白相间的处理，激活了黑白两个空间，形成虚实交互、通气、呼应的氛围。要完善图形，必须激活空间，促使空间对话。

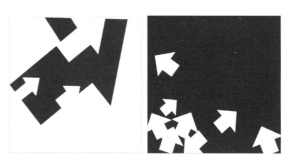

图2-16　激活黑白空间（设计：王诗汇／指导：叶丹）

（3）虚实翻转

中国画在空间的整体布局上强调虚实相间。笔墨之处称之为"实"，留白就是"虚"。所谓"虚空间"就是实空间之间的空隙，虽然不是实体，但不是无作用的空间。著名的"鲁宾花瓶"图形（图2-17）就是典型的虚实翻转图形，随着视觉关注点的变化可以产生两个图形：黑色部分（即实空间）是左右两个人的图形，而空白部分（即虚空间）却成了一个高脚花瓶。但是，这两个图形不会同时被知觉出来，当一个图形突出来时，整个图形的其他部分就会退到后面成为背景。所以说，虚实翻转图形只能同时被感知到两个组织结构中的一个，人不可能同时看见高脚杯和人的面孔。图形和背景是一个双重结构，一个依赖另一个，图形依赖背景，背景也依赖图形。图2-18是以箭头为元素组成的两个图形，其共同的特点是，黑白箭头形成上下、左右"对流"的图形。

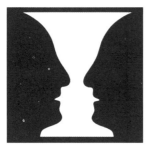

图2-17　鲁宾花瓶

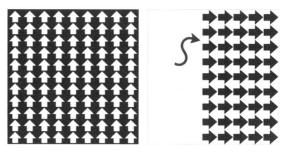

图2-18　相反运动的箭头组成虚实空间
（设计：王诗汇／指导：叶丹）

（4）意外的形态

在构成的过程中，当元素与元素结合时常常会有"意外"新空间的产生，这是赋予整体以新质的一个重要方面。所谓意外，指在构成过程中偶然产生的，可能超出事先的预想，有随机性。图2-19是以箭头为元素的平面构成作业，基本形错位组合，在意外中产生的结合部制造了上下和正反旋转的流动感。这是变偶然为必然，充分利用意外新空间的例子。意外形态产生的意义是，超越了常规形式，打破了习惯样式。

在几何学上，点、线、面各有自己的定义。作为视觉元素，这些定义在与其他要素的相互关系中才能成立。元素构成就是在探讨各种各样的可能性。人的视觉感知是随着形态元素之间的关系变化而变化的，正是这种变化不定才产生了无穷的视觉形态。

图2-19　意外产生的形态
（设计：王诗汇／指导：叶丹）

设计课题 05　箭头的语意

· 以"箭头"为构成元素，用点线面构成表达语意：秩序、网络、方向、速度、积聚、发散、点击、波动、飘逸、流畅等。

· 作业规格：A4纸，黑白打印（图2-20、图2-21）。

图2-20　箭头的语意（设计：李艺凝／指导：叶丹）

第 2 章

视觉元素

图2-21　箭头的语意（设计：王诗汇、马卓／指导：叶丹）

设计课题 06　元素构成

- 以数字或英文字母为素材，对以下六种元素做构成设计：a. 点，b. 直线，c. 曲线，d. 面，e. 体，f. 虚实翻转。
- 精心选择与内容相适合的字体做排列组合，要充分体现字体本身所具有的表现力，提高文字的视觉传意和情感传达能力。
- 作业规格：A4纸，黑白打印（图2-22～图2-24）。

图2-22　元素构成（设计：李敏菡／指导：叶丹）

第 2 章

视觉元素

图2-23 元素构成（设计：张傲、范卓群 / 指导：叶丹）

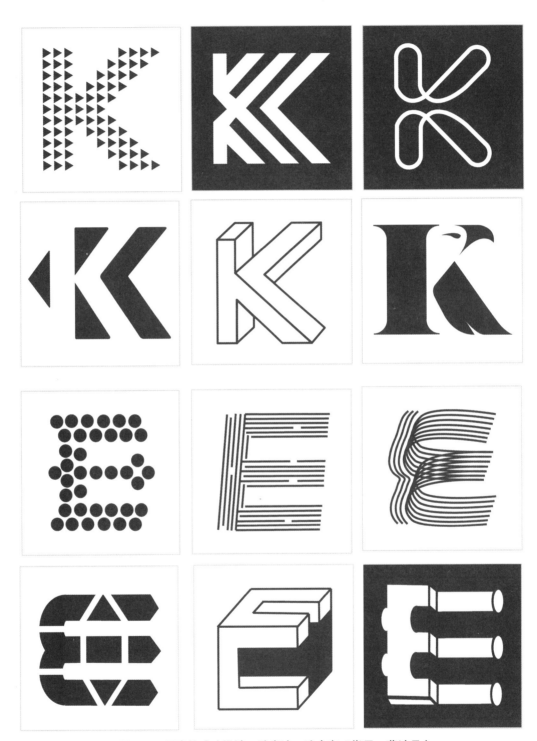

图2-24 元素构成（设计：陆炎迪、沈志宇／指导：董洁晶）

第 2 章

设计课题
07

- 用四个正方形构成来表达以下语意：秩序、醒目、拥挤、紧张。
- 通过尝试开发几何形象。运用以下构成方法：对比、均衡、辐射、韵律、节奏、重叠、对称，通过改变正方形的大小、方向、空间和位置，来探索各种形式的相互关系。
- 作业规格：A4纸，黑白打印（图2-25）。

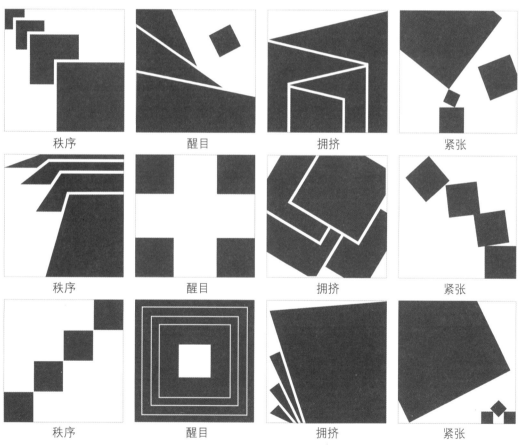

图2-25　正方形（设计：周鑫鑫／指导：叶丹）

设计课题 08 人群语意

- 以"人"为主题元素,用点线面的构成表达下列语意:秩序、无序、群体、聚众、孤独、交流、对话、对立、紧张、幽默等。
- 作业规格:A4纸,黑白打印(图2-26)。

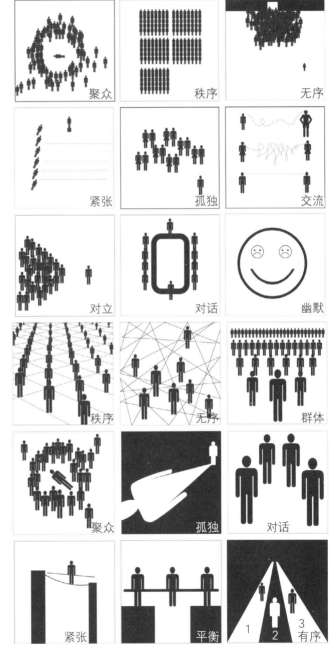

图2-26 人群语意(设计:李行、汪永清/指导:叶丹)

第 2 章

设计课题 **09** **条形码语意**

·条形码作为一种商业社会标准化的产物为人们所熟悉,给人的印象是准确、秩序和方便。

·对于一种在观念上已经被固化的存在形式,能否在保持其基本特征的同时,让它产生一点个性或者幽默感?

·通过再造想象对条形码进行重新设计,从不同的角度去赋予这个形式以全新的概念。

·作业规格:A4纸,黑白打印(图2-27)。

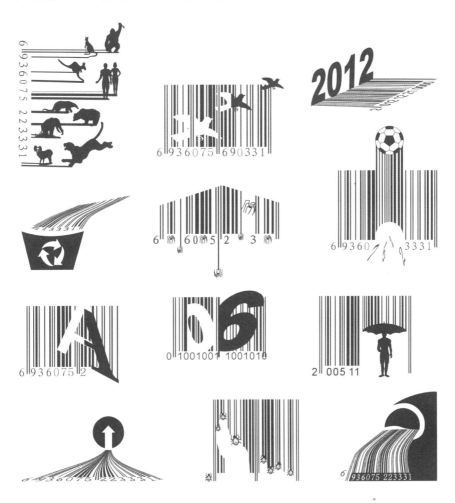

图2-27　条形码语意(设计:周鑫鑫／指导:叶丹)

2.3 文字

作为传达工具，文字具有无可替代的作用。在视觉传达中，文字是重要的设计元素。

文字一方面通过被"读"直接表达确切的语意，传达的内容具体而又准确，还可以用来进行逻辑推理；另一方面，文字的字体和排列又具有审美和视觉传达的功能属性，通过被"看"表现出强烈的形象特征，给人留下深刻的视觉印象。图2-28就是通过字体及其排列设计强化语意的习作。

由于文字具有被"读"和被"看"的双重特征，所以在视觉设计中占有非常重要的地位。每个文字在视觉上都占有一个独立的空间位置，当视角拉近时，不仅要关注有形的笔画，还要关注笔画和笔画之间的空间。这些空间形状会产生一定的张力，因而具有美感和视觉引力。这无数块面的组合使字体设计因丰富表现力的不平衡而具有运动的趋势，但当众多的空间并置时，这些运动趋势可能相互抵消，也可能此消彼长。图2-29的学生作业就是在探讨字与字、行与行之间的空间变化所带来的视觉变化，以及产生的不同语境。从这些习作中可以看出，字体作为点线面元素，不论存在于画面的哪个位置，实际上都是一种空间布局，通过排列产生不同的视觉传达效果。而文字结构空间不仅存在于字符设计中，也存在于字体排列中，设计师要擅长利用不同的空间进行视觉上的表达。

拉丁文字母和汉字笔画是构成文字的最基本的符号元素，它们在组成单词或文字之前毫无意义，一旦组成了单词或文字便开始表达一定的语意。例如图2-29分别是表达"响声""安静"的文字构成设计，一动一静的排列与组合使文字具备更丰富的表情。当这种动感设计被阅读和理解时，文字在头脑中的形象便被创造出来。而字体笔画即刻转化为概念符号，创造新的表情。就像语调或表情可以表达不一样的含义一样，文字本身、文字字体、文字排列可以与字面含义相符，进行意义的表达和延伸；也可以与自身的含义不同甚至相反，形成一种多元的富有张力的视觉语言。

图2-28 文字元素（设计：张渝敏／指导：叶丹／注：图中字符存在不规范之处）

图2-29 文字构成（设计：段亚静／指导：叶丹）

第 2 章

设计课题 10　文字的空间构成

· 以字符为素材，任选下列四个主题做点线面构成设计。

　　a. 秩序井然。
　　b. 节奏韵律。
　　c. 活力动感。
　　d. 空间透视。
　　e. 局部特写。
　　f. 扭曲变形。
　　g. 视觉视错。
　　h. 肖形肖像。

· 作业规格：A4纸，黑白打印（图2-30、图2-31）。

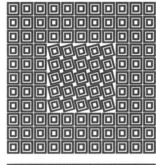

图2-30　文字的空间构成（设计：李敏菡、张渝敏／指导：叶丹）

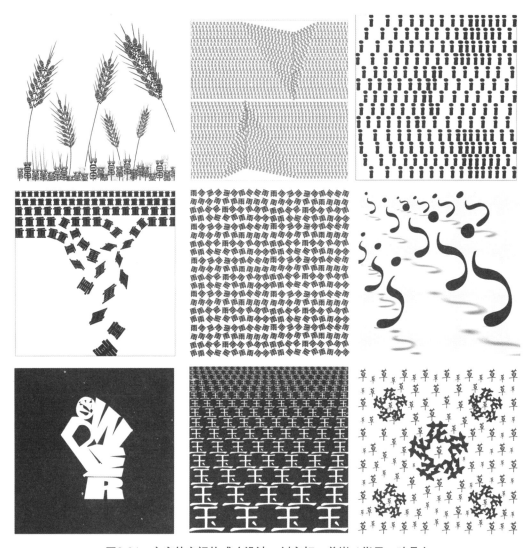

图2-31 文字的空间构成（设计：刘定轩、姜巍／指导：叶丹）

第 2 章

设计课题 11 文字排列

- 以中英文名人名言为素材,从下列表现手法中任选四种做文字构成设计:a. 均衡;b. 对称;c. 对比;d. 发射;e. 节奏;f. 比例;g. 互衬;h. 动感。
- 精心选择与内容相适合的字体做排列组合,要充分体现字体本身所具有的表现力,提高文字的视觉传意和情感传达能力。
- 作业规格:A4纸,黑白打印(图2-32~图2-34)。

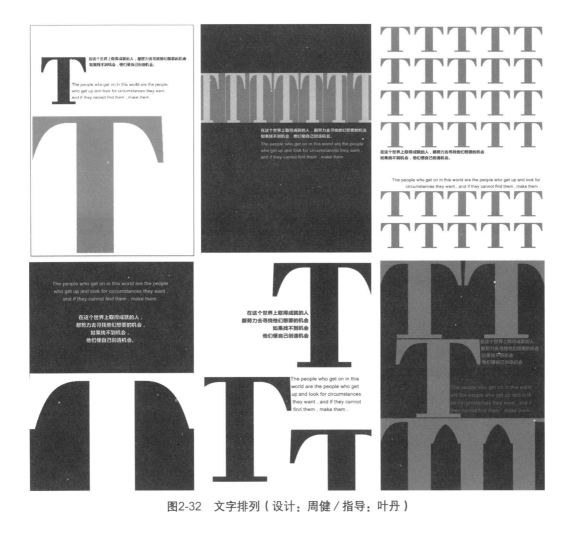

图2-32 文字排列(设计:周健/指导:叶丹)

图2-33 文字排列（设计：魏冬玲／指导：叶丹）

第 2 章

图2-34　文字排列（设计：魏曦月／指导：叶丹）

设计课题 12 图文构成

- 以点线面为图形素材,以中英文名人名言为文字素材,做图文构成设计。
- 精心选择与内容相适合的字体做排列组合。
- 要充分体现字体本身所具有的表现力,提高文字的视觉传意和情感传达能力。
- 作业规格:A4纸,黑白打印(图2-35~图2-37)。

图2-35 图文构成(设计:孙樱迪/指导:叶丹)

第 2 章

视觉元素

扫码下载
实训活页

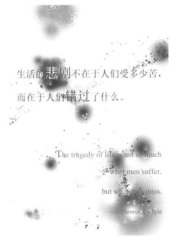

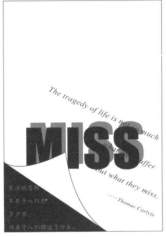
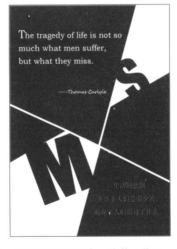

图2-36　图文构成（设计：沈莉／指导：叶丹）

39

图2-37 图文构成(设计:王诗汇、谢亚婷/指导:叶丹)

第 3 章
意义传达

- 教学内容：符号学基本原理与设计的隐喻。
- 知识目标：1. 通过解读符号学原理，理解符号的能指、所指等相关概念。
 2. 通过对符号语意的解读，理解形态设计中的隐喻和象征。
 3. 阅读符号学、语义学等书籍，提高对设计认知的理解。
- 素质目标：1. 将践行社会主义核心价值观融入美育全过程。
 2. 将设计根植于中华优秀传统文化的深厚土壤中。
- 教学方式：1. 用多媒体课件作理论讲授。
 2. 以小组为单位进行讨论，教师作辅导和讲评。
- 教学要求：1. 通过学习符号学理论，理解图形符号在意义构成上的原理与方法。
 2. 加强对图式语言的存储和解构能力，丰富想象力。
 3. 利用大量课外时间去图书馆、网上寻找和选择相关资料。
- 阅读书目：1. [法] 罗兰·巴尔特. 符号学原理[M]. 李幼蒸, 译. 北京：中国人民大学出版社, 2008.
 2. 张国良. 传播学原理[M]. 3版. 上海：复旦大学出版社, 2021.
 3. 朱永明. 视觉语言探析：符号化的图像形态与意义[M]. 南京：南京大学出版社, 2011.

3.1 能指与所指

做一个课堂实验：提到"香蕉"，大家立刻会在头脑里闪出香蕉的形象或香蕉的文字。这个过程几乎不用思考就能得到反应。为什么？因为我们熟知这种水果以及相应的文字。在这个过程中，"香蕉"是一种语言，大家脑子里迅速出现的香蕉形象和文字是"香蕉"这种水果的意义代表。即使没有拿出香蕉实物，仅仅说出"香蕉"二字，大家也能迅速联想到香蕉，甚至能立刻感觉到香蕉特别的香甜味。可以认为，语言文字和实物（或者图形符号）都可以成为意义的传达者。进一步探讨就会发现，语言文字和图形符号在意义构成上是有差异的。

譬如，用文字表达某个含义：

箭头意味着：箭头；

餐具意味着：餐具；

鸽子意味着：鸽子。

如果用图形符号表达，其含义会有变化（图3-1）：

图中a意味着：前进、方向、步骤等；

图中b意味着：餐厅、用餐的地方等；

图中c意味着：和平、爱情、希望等。

 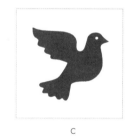

　　　　a　　　　　　　　　b　　　　　　　　　c

图3-1　图形符号的意义传达

这个实验引出了符号学的两个重要概念：能指和所指。"能指"是语言符号的形式以及特定指代；"所指"是语言符号所代表的意义。比如"鸽子"，它的发音"gē zi"，一种特定的鸟就是它的"能指"，而大家熟知的"和平"概念则是鸽子的"所指"。所以，"能指"和"所指"是不可分割的，但也不是自然而然的。譬如，鸽子作为和平的使者和"能指"（即这种鸟本身）没有必然的联系，而是约定俗成的。在远古时代，人类把鸽子看作爱情的使者。传说在古巴比伦，鸽子就是法力无边的爱与育之女神伊斯塔身边的神鸟。而后来衔着橄榄枝的鸽子被赋予和平、希望的含义。在近代把鸽子作为世界和平的象征，源于著名画家毕加索在二十世纪中期为世界和平大会而画的一只展翅高飞的鸽子（图

3-2）。智利诗人聂鲁达把它称为"和平鸽"。从此，作为世界和平使者的鸽子，就为各国所公认了。

"能指与所指"是语言学家索绪尔在论述语言符号性质时提出来的一对概念。这对概念可以帮助我们分析理解一个事物是如何来表达另一个事物的，以及图形符号意义构成的要素。

"能指与所指"这一对概念在意义构成中有如下三个特点。

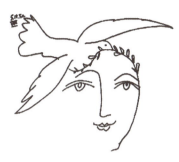

图3-2　毕加索的和平鸽

① 多重性——同一能指可以对应多个不同的所指；同一所指也可以拥有多个不同的能指。"三个苹果改变世界"的说法就形象地说明了这个关系。如图3-3所示的三个苹果，第一个是伊甸园里面夏娃受到诱惑的苹果，那个苹果被当作"欲望"的象征；第二个是砸在牛顿头上的苹果，这个苹果被当作"知识"的象征；第三个就是被乔布斯咬掉一口的苹果，象征了"激情"。同样一个苹果（即能指）对应了三种不同的能力（即所指）：诱惑力、求知力和创新力。另外，同一个苹果的所指也可以拥有不同的能指：英语是"apple"、法语是"pomme"、德语是"apfel"。

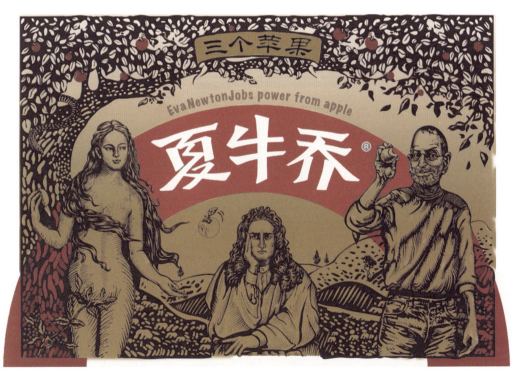

图3-3　三个苹果改变世界，同样一个苹果对应了三种不同的能力
（注：图中英文表述存在不规范之处）

② 相关性——能指与所指之间存在着必然的因果关系，而不是任意想象。比如，图3-4中a意味着"死亡""有毒物品""会死人的"，b意味着"被点亮""灵感来了"，c意味着"舵手""能把握方向的"。

a　　　　　　　　　　　b　　　　　　　　　　　c

图3-4　图形符号

③ 独特性——能指与所指在设计者或创造者思想观念的引导下，其含义经过了特别的设计与规定，如果不了解相关的背景知识是难以理解的。如图3-5所示的标志在能指（外形）上就难以分辨，其所指（象征性）就更加模糊。绝大多数人没见过核放射性物质长什么样，如果没有一定的知识储备，是无法理解该标志的。想象一下，现在的核废料即使经过处理，其毒性在数十万年之后依然有害，那么该如何将这些信息有效地传递给远在千年后的人们？

图3-5　核辐射标识

第 3 章

意义传达

设计课题 **13** **能指与所指**

- 能指是语言符号能够指称某种意义的成分。所指是语言符号所指的意义内容。
- 从下列代表"能指"的文字中挖掘出尽可能多的含义——"所指",并用恰当的形式表达出来:月亮、玫瑰、高跟鞋、钟表、松树、秤、老虎、老鼠、苍蝇、蛇、鸳鸯、狗。
- 作业规格:A4纸,彩色打印(图3-6~图3-8)。

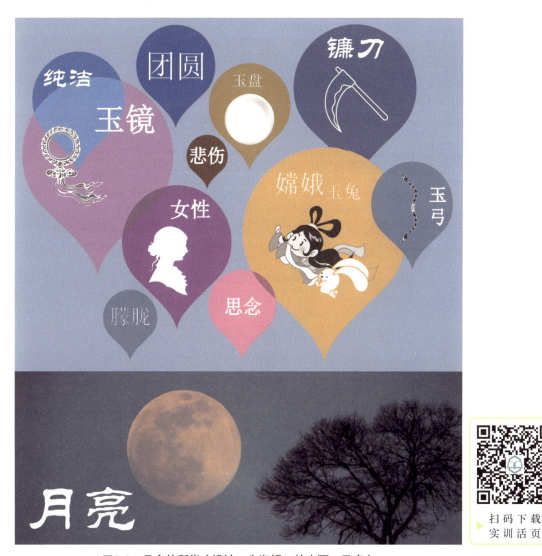

图3-6　月亮的所指(设计:朱淑娟、林小丽、马卓)

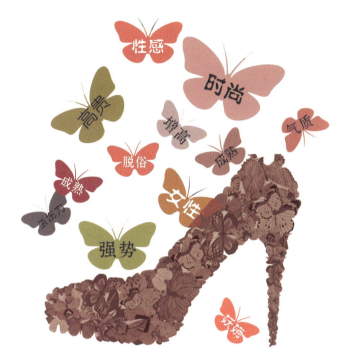

图3-7 高跟鞋的所指（设计：魏曦月、黄盛宏、郑炜杰）

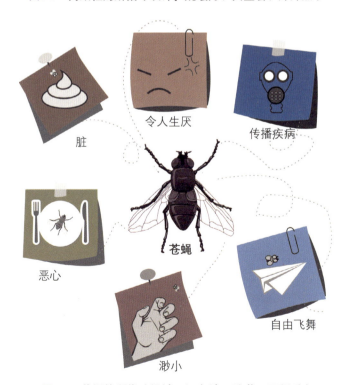

图3-8 苍蝇的所指（设计：汪永清、沈莉、严胡岳）

3.2 ｜隐喻｜

人们常常借用一些具体事物来描述抽象概念，比如恋爱中的人会用"甜如蜜"之类的词汇来表达恋爱体验。这在生活中叫"打比方"，在中小学的语文课上叫"比喻"，在视觉设计中则称为"隐喻"。隐喻就是把难于言表的、未知的事物变换成人们熟知的事物进行信息传递的方式，是通过寻找事物之间暗含的相似性来获得设计灵感的思考形式。

隐喻是认知理论的一个重要概念，它建立起两种语境之间的对话。其妙处在于，人们一般不苛求隐喻严丝合缝，而讲究传神。正是放松了对逻辑的苛求，人们才更容易接受这种内心的观照。传神的隐喻有一种穿透力，可以跨越两种语境微妙的鸿沟。比如在日常生活中会发现一些很有趣的词组：山头、半山腰、山脚等。这是用人体的概念隐喻山的部位，尽管两者在外形上没有任何相似之处。这在词典里可以找到许多：虎头蛇尾、鼠目寸光等。标记符号的建构同样基于两种不同事物之间的某种相似性而表达出来。比如男女的隐喻：阴阳、天地、凹凸、太阳月亮、龙凤、风月等（图3-9、图3-10）。世界各地的厕所图标除了体现当地的文化特色外，一般都是用隐喻的手法来设计的（图3-11）。

图3-9　男与女

图3-10　男性与女性隐喻图形设计
（设计：李金媛／指导：董洁晶）

图3-11　男与女的隐喻图形

图3-12　古代鱼纹隐喻多子多福

中国古代文化中就善于用隐喻的方法将事物抽象化、概念化。比如祥云隐喻吉祥、牡丹隐喻富贵等。鱼作为生物，在水中可以自由遨游，给人以自由的联想，因此庄子思想中的自由潇洒元素被赋予到鱼的身上。又由于鱼类强大的繁殖能力，民间又把鱼纹作为多子多福的象征（图3-12）。此外，以图形作为宗教符号的隐喻也比较常见，莲花纹作为佛教的象征在魏晋以后比较流行，而仙鹤一般作为道教的象征（图3-13、图3-14）。

隐喻的两个显著目的是：抽象事物的具象化和具体事物的可视化。

① 抽象事物的具象化。中国古代哲学中用"阴阳"来说明宇宙万物对立统一、相互渗透、相互作用、相互转化的现象，又用一个阴阳八卦图形象地诠释了这一抽象概念（图3-15）。

图3-13　莲花纹

② 具体事物的可视化。此即将具体事物的特征抽取、转换、映射、抽象和整合，用图形方式表示其特征和语意。借助可视化设计可以将事物以"信、达、雅"的形式展现出来，将复杂、抽象的概念、技术、数据等优化，为用户提供清晰、有效、易于理解的信息，如图3-16所示的天气预报图形。

提高隐喻设计能力可以从两个方面入手：一是先记住一种事物的形象，再仔细观察其他的事物，从中发现两者之间的相同之处；二是可以随机选取两个物体，从某一方面进行比较，找出二者暗含的相似性，这就需要模糊事物的界限，持一种自由、开放、游戏的心态。这是隐喻发挥作用的重要心理条件。

图3-14　道教建筑图案

视觉设计本质上是信息的传达。信息的传达无论采用直白的还是隐晦的方式，都以形态呈现出来，而形态的选择和呈现过程需要考虑到受众的认知水平，找到合理的隐喻。这种隐喻可以是某物的象征，也可以是抽象概念。隐喻是对信息材料的重构，通过对核心要素的"凸显"，发掘其本质特征，使加工和重构成为可能，而加工、重构的基础是以可理解的形态来表达信息的本质或特征。图3-17是老与少的隐喻，设计者采用两个概

图3-15　阴阳八卦图

第 **3** 章　意义传达

图3-16　天气预报图形

念的象征物做出了视觉呈现。设计中，作为传播手段的隐喻是隐秘性和可理解性的平衡，过于隐晦会失去信息传递的目的，过于直白则失去理解的意义，降低了信息传递的有效性。如图3-18所示的是出与入的隐喻。设计者没有从空间方位上寻找表达的方式，而是从生活中人与物的关联性来隐喻"出"与"入"的概念。

设计课题 14 隐喻

- 隐喻是用一种事物暗喻另一种事物。从下列主题中任选一个做隐喻练习：老与少、出与入、男与女、劣与优、旧与新。
- 充分发挥想象力，通过联想、象征、类比等不同方法，赋予所要表现的对象以新的概念。
- 表现手段、工具不限，A4纸，黑白打印（图3-17~图3-21）。

图3-17　老与少的隐喻（设计：沈莉／指导：叶丹）

图3-18　出与入的隐喻（设计：朱淑娟／指导：叶丹）

第 3 章

意义传达

图3-19　男与女的隐喻（设计：金锦前／指导：叶丹）

图3-20　劣与优的隐喻（设计：范卓群／指导：叶丹）

图3-21　旧与新的隐喻（设计：魏曦月／指导：叶丹）

3.3 模式

发现模式是我们感知世界的路径之一。大脑本质上是相互连接的图形模块的处理器，由外部世界的图形激活相应的认知模式。譬如交通信号灯的三种颜色——红、黄、绿，分别代表禁止通行、等待和允许通行。这是用色彩进行模式管理的典型例子，明确、快速、简洁。这种非文字、跨文化的传播手段含义明确，为全世界所通用（图3-22）。色彩是最具文化隐喻的设计元素，世界各民族都有自己的色彩运用和禁忌系统。比如绿色在伊斯兰国家意味着青春和希望，红色在中国意味着喜庆吉祥，黄色在古代中国则是皇帝的专用色。由于文化的不同，一种色彩的"能指"可以有许多截然不同的"所指"。比如红色在西方代表"血腥"，而在中国是"革命、正义"的象征。过去就有人提出要把信号灯中红灯的意义改成"前进"，而不是"停止"。所以，交通信号灯三种颜色的指代能在全世界达成共识实在

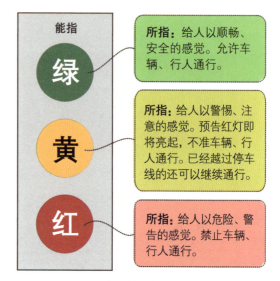

图3-22 交通信号灯的能指与所指

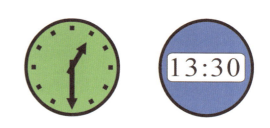

图3-23 时钟的两种显示模式

是个"奇迹"。当然，确定三种颜色的指代基于的是一种科学认定：红色的光波最长（620～760nm），即使在恶劣天气下，红色光也要比其他色光更加便于分辨。

实际上，这三种颜色的指代已成为现代人的认知模型。电器开关、家用电器以及计算机界面的操作都基于这个模式。如果设计者无视这个准则，操作者就会陷入无所适从的局面，就像不懂红绿灯规则的人无法在现代都市里开车一样。所以，视觉设计者一定要研究现实生活中的认知模式。从某种意义上说，人在日常生活中会不断积累各种不同的模式，把心理预期和判断建立在这些模式上，并不断地把新的观察和经验融合在这些模式里面。事实上，当观察和经验迫使我们创造另一个模式时，就构成了新的"发现"。

图3-23是时钟的两种显示模式：模拟模式和数字模式。虽然都是显示时间，但由于模式不同，给人的感觉是不一样的：模拟模式通过三个指针一分一秒的运动过程展现了时间

的连续性，过去、现在、未来之间似乎存在一定关系；而数字模式只能看到当前的准确时间。前一种模式具有丰富性和连续性，后一种模式则具有直接性和明确性。所以，对于同样的概念，不同模式所传递的意义是不一样的。模式也是意义建构的有效工具。图3-24所示是意义建构的五种模式。

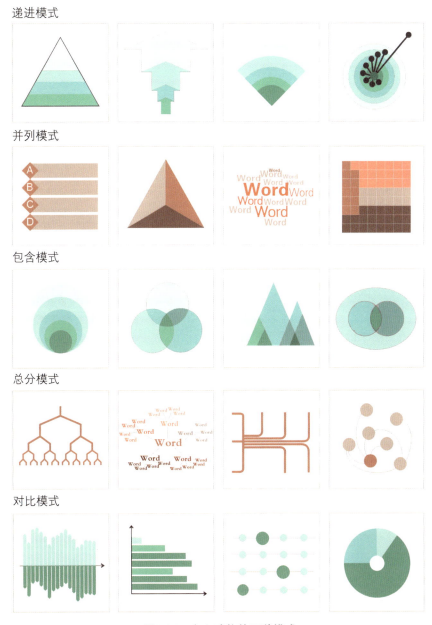

图3-24　意义建构的五种模式

① 递进模式——反映事物各种因素之间随着层级的变化而不断加深的关系，可以采用既有层级感又能表示程度加深的图形来表达这种关系。"金字塔"图形最能体现这种关系，从底部向上收拢，可体现逐级提升的概念，而倒置的"金字塔"则能体现深入的概念。

② 并列模式——用来描述事物的各个方面，以及展现相对独立的要素。在选择描述并列关系的图形时，要保持各要素之间的并列关系。

③ 包含模式——描述事物母集合与子集合之间的关系。子集合完全被包含在母集合之内，而各个子集合可以是独立的关系，也可以是相互交叉的关系。尽管表示包含关系的图形种类很多，但一般情况下，可以根据子集合之间的关系分为两类：无交叉包含式图形和交叉包含式图形。

④ 总分模式——反映事物的总述与分述的关系。所选择的描述总分关系的图形，必须保证有细分的态势。一般情况下，可以按照总分关系的层次分为单层总分模式和多层总分模式，如树状图。

⑤ 对比模式——通过对事物各种因素进行排列，能一目了然地呈现因素之间的对比关系与变化趋势，如柱状图、点状图、饼形图等。

钱学森把文学艺术、美学、艺术理论归为性智，把自然科学、数学、系统科学归为量智。集大成者得智慧。智慧由两大部分组成：量智和性智。缺一不成智慧！什么是量智和性智呢？他认为现代科学技术体系中的数学、自然科学、系统科学、军事科学、社会科学、思维科学、人体科学、地理科学、行为科学、建筑科学十大科学技术知识是性智、量智的结合，主要表现为量智；而文艺创作、文艺理论、美学以及各种文艺实践活动也是性智与量智的结合，但主要表现为性智。性智与量智是相通的。量智主要体现在科学技术中，科学技术总是从局部到整体，从量变到质变，"量"非常重要。当然，科学技术也重视由量变所引起的质变，所以科学技术中也有性智，其中的性智也很重要。大科学家就尤其要有性智。性智是从整体感受入手去理解事物，是从"质"入手去认识世界。图3-25对上述概念用图形加以诠释。

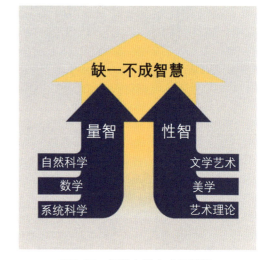

图3-25 钱学森的大成智慧学
（设计：汪永清/指导：叶丹）

第 3 章

意义传达

设计课题 15　概念模型

- 任选下列概念做概念模型图解：左右脑理论、弗洛伊德人格论、生命的质量、潜意识、三国鼎立、老龄社会、三权分立。也可以自选概念。
- 先在速写本上画草图，再用电脑制作正稿。
- 作业规格：A4纸，彩色打印（图3-26）。

可持续发展

弗洛伊德人格论

意识和潜意识

孟德斯鸠的三权分立思想

生命的质量

萨特的存在主义

左右脑理论

三国鼎立

老龄社会

图3-26　概念模型（设计：张梦霞／指导：叶丹）

设计课题 16 视觉语言

- 以英文字母、阿拉伯数字及字库图形符号为素材,从下列广告语中任选六个,用"图"来传达含义。

　　a. 请珍惜水资源!(环境保护)

　　b. 今天存入一滴水,明天拥有太平洋。(保险)

　　c. 一根火柴能毁灭万顷森林!(森林防火)

　　d. 生命,因你而奔流不息。(献血)

　　e. 千万别点着你的烟,它会让你变为一缕青烟。(加油站禁烟)

　　f. 凡向鳄鱼池投掷物品者,必须自己捡回!(动物园)

　　g. 水龙头在哭泣,请擦干它们的眼泪吧!(节约用水)

　　h. 谁愿意和尼古丁接吻?(戒烟)

　　i. 也许,你的指尖夹着他人的生命——请勿吸烟。(医院禁烟)

　　j. 用心点燃希望,用爱撒播人间。(希望工程)

　　k. 停止战争,为了孩子!(和平)

　　l. 此处已摔死三人,您愿意做第四个吗?(交通安全)

　　m. 用爱心为生命加油!(献血)

　　n. 多一些润滑,少一些摩擦。(润滑油)

　　o. 粗心大意可能会使你丧失一切。(消防)

- 把视觉元素再造为图式语言,通过组合、象征等手段产生新含义。
- 作业规格:A4纸,彩色打印(图3-27)。

第 3 章

意义传达

请珍惜水资源！

一根火柴能毁灭万顷森林！

凡向鳄鱼池投掷物品者，必须自己捡回！

谁愿意和尼古丁接吻？

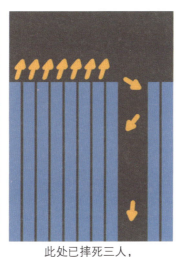
此处已摔死三人，您愿意做第四个吗？

粗心大意可能会使你丧失一切。

图3-27 视觉语言（设计：周鑫鑫／指导：叶丹）

设计课题 17　我的名字

- 对自己的名字做汉字构成设计,做到表情达意。
- 名字不仅仅是一个单纯的文字组合,往往蕴含着美好的寓意。充分运用想象力和表现力,用视觉语言将这种寓意表现出来。
- 作业规格:A4纸,彩色打印(图3-28、图3-29)。

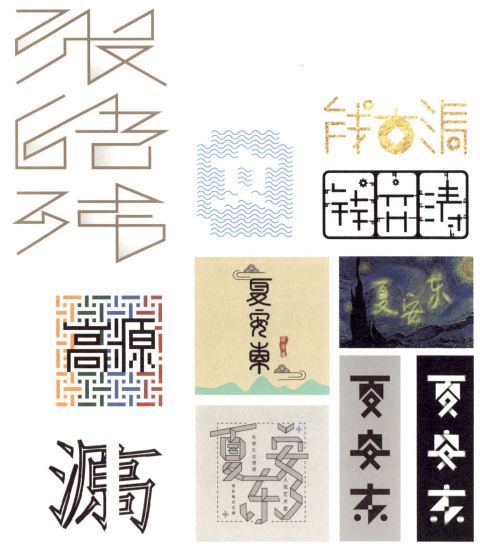

图3-28　我的名字(设计:张皓玮、钱文涛、夏安东、高源/指导:董洁晶)

第 3 章

意义传达

图3-29 我的名字（设计：蓝紫怡、马月／指导：董洁晶）

第 4 章
视觉结构

- **教学内容**：视觉心理和格式塔原理。
- **知识目标**：1. 通过研究视觉心理，提高设计认知能力。
 2. 通过对视知觉、格式塔原理的解读，掌握认知设计的一般原理。
 3. 通过阅读思考，加深对视觉传达的认识与理解。
- **思政目标**：1. 强调内在精神与外在形式的转换与对接，并达到和谐统一的境界。
 2. 学会使用注重观察、分析、创新的现代思维方式。
 3. 培养民族自豪感和自尊心。
- **教学方式**：1. 用多媒体课件作理论讲授。
 2. 进行课堂实验和小组讨论，教师作辅导和讲评。
- **教学要求**：1. 通过学习视觉思维理论，掌握认知设计方法，提高思维的灵活度。
 2. 初步掌握视知觉、视觉心理的一般原理，用逻辑方法指导设计。
 3. 利用大量课外时间去图书馆、网上寻找和选择资料。
- **阅读书目**：1. [法] 斯坦尼斯拉斯·迪昂. 脑的阅读：破解人类阅读之谜[M]. 周加仙，等，译. 北京：中信出版社，2011.
 2. [美] Jeff Johnson. 认知与设计：理解UI设计准则[M]. 张一宁，译. 北京：人民邮电出版社，2011.
 3. 叶丹. 用眼睛思考——视觉思维教学[M]. 2版. 北京：中国建筑工业出版社，2017.

第 4 章

4.1 视觉结构的两个维度

　　面对纷繁复杂的视觉世界，人类的视觉系统却是个容量有限的信息加工系统，人们只是出于需要才从视觉世界取得信息。视觉思维的本质是一个注意力分配的过程。如图4-1所示，在人群中要寻找穿深色衣服的A可能要花点时间，而穿着白色上衣和条纹背心的B却能被立刻认出。此外，如果要寻找熟悉的人，可能很容易认出来，而对陌生人可能视而不见。其原因就是人们只想看到想见的人，不愿意将注意力分配给不想见的人。

　　"看"到的事物都与注意有关。人们注意的是可以理解并获得信息的区域，而不是直接觉察到的周围环境中的景象。人的视觉系统只能够选择视觉场景中非常有限的信息进行加工处理。只有当图形文字以结构化的方式呈现时，大脑才更容易接受。如图4-2所示，上面的电话号码可能一下子难以记住，同样的数字，稍作调整就好记多了。

　　所以说，人的视觉是有选择的，"愿意看见"源于视觉注意机制。这种机制是视觉系统在容量有限的前提下能够有效处理大量输入信息的重要保证，是视觉思维发挥作用的必要前提。受人的生理结构限制，人的眼睛只能产生一个焦点，只能按照一定的顺序浏览信

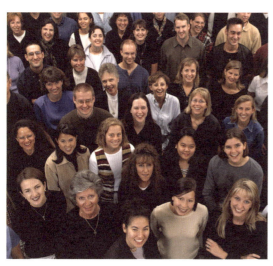

图4-1　在人群中要寻找穿深色衣服的A可能要花点时间，而穿着白色上衣和条纹背心的B却能被立刻认出

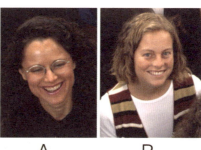

图4-2　上面的电话号码可能一下子难以记住，同样的数字，稍作调整就好记多了

息。研究表明人的视觉习惯一般是从左向右、从上向下看,而视觉注意力一般上部比下部强、左侧比右侧强。这就构成了一个视觉结构。因此,设计需要考虑两个维度:空间与时间。从空间维度上看体现在视觉层次;从时间维度上看体现在视觉流程。

视觉层次——人们在阅读时一般不会仔细阅读每一个词,而是扫描和选择相关信息,人们偏好简洁和以结构化形式呈现的内容。要让信息能够被快速地浏览,需要在视觉空间上让信息分层次地展示,有三种方式:

① 将信息分段,把大块整段的信息分割为小段;
② 标记每个信息段,以便清晰地标注信息段的内容;
③ 以层次结构来展示各信息段,使得每一层的信息能够有序展示而不会被遗漏(图4-3)。

视觉流程——视觉对信息感知的秩序化过程。由于受视觉信息强弱、事物的形态(由形状、动态、色彩等因素诱导)、视觉习惯等因素影响,视觉运动会遵循一定的方向和程

图4-3 视觉层次(资料来源:《科技新时代》)

序而有规律地进行。视觉流程的形成与人们的视觉特性有直接的关联,人们只能按照一定的顺序来浏览信息。图4-4所示是界面设计中一般的视觉流程规律。

视觉流程并不是固定不变的公式,只要符合人们认知过程的心理顺序和思维的逻辑顺序,就可以灵活多变地运用,并通过巧妙的设计改变视觉的流向。如界面中的水平线让视觉左右流动,垂直线让视觉上下流动,斜线则可以产生不稳定的动态流动感,等等。

图4-4 视觉流程
从上到下　从左到右　从大到小
中心辐射　向心汇聚　同形导向
同色导向　数字导向　箭头导向

第 4 章　视觉结构

设计课题 18　视觉层次

- 运用视觉层次原理做图文设计。
- 以中英文名人名言为素材，精心选择与内容相适合的图形做排列设计。
- 要充分体现字体本身所具有的表现力，提高文字的视觉传意和情感传达能力。
- 作业规格：A4纸，彩色打印（图4-5、图4-6）。

扫码下载
实训活页

图4-5　视觉层次（设计：沈莉／指导：叶丹）

第 4 章　视觉结构

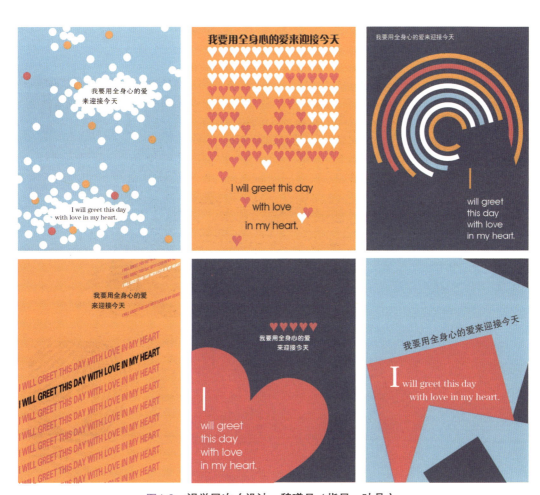

图4-6　视觉层次（设计：魏曦月／指导：叶丹）

设计课题 19　视觉流程

· 运用视觉流程原理给自己设计一张个人简历。
· 自我介绍离不开对个人经历的描述，注意不是报流水账，要有选择、有重点，要让阅读者按照作者的设计流程展开阅读。
· 作业规格：A4纸，彩色打印（图4-7）。

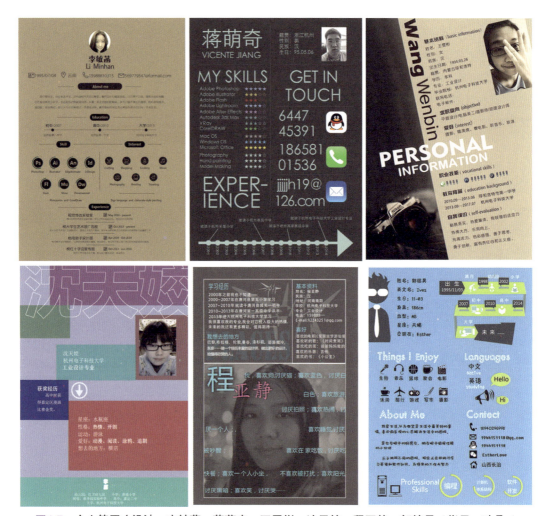

图4-7　个人简历（设计：李敏菡、蒋萌奇、王雯彬、沈天姣、程亚静、郭铭昊 / 指导：叶丹 / 注：上图字符存在表述不规范之处）

4.2 格式塔

图4-8是四个公共场所的标识符号，分别有四个"所指"。四个符号图形都有一对相同的视觉元素"●"。需要注意的是，同样的圆点在四个图形中对应的认知对象物是不一样的，分别是眼睛、人头、车灯和轮子。这说明了我们所知觉到的物体会受到物体附近其他特征的影响，而不是像照相机那样"客观地反映"。如果从来就没见过现代化的交通工具，就不会对下面两个标识作出反应。也就是说，在认知过程中，感知只有和早已形成的认知结构发生作用才有效。所谓的"认知结构"，是人在感知客观事物的过程中形成的一种心理结构。这种结构由过去的经验和知识构成。认知结构不仅影响人对当前事物的认识，而且还会使人产生新的感受。

接着观察图4-9，我们第一眼就可以感知到图形中央的白色五角星与圆点叠在一起。仔细看一下却发现这个图形由五个"V形吃豆人"组成。是认知结构让我们感知到有一个五角星的存在，这种现象叫作"知觉组织"。

对"知觉组织"做过系统研究的是在20世纪初由德国心理学家组成的研究小组。研究起因是试图解释视觉的"工作原理"。研究发现，人的视觉是整体的，对事物的整体感受不是局部的相加。人的视觉不是只看到具体的条纹、色块，视觉组织会自动对视觉输入构建其结构。这个理论被称为"格式塔原理"（Gestalt）。该理论特别强调其"形的完整性"，认为任何形都是空间知觉进行了积极建构的结果，而不是客体本身就有的。图4-9就是"形的完整性"的例子。

格式塔原理虽然不是对视觉本质的解释，却是一个合理的描述框架，为视觉设计提供了依据。其原理概括起来有六个规律：接近、相似、连续、闭合、对称和共生。

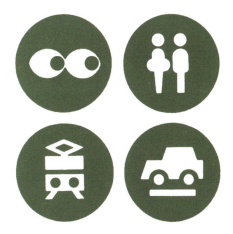

图4-8　标识符号

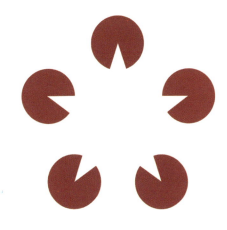

图4-9　"知觉组织"使得我们感知到一个五角星

图4-10 视觉判断会按"邻近"原则把它们自觉排成四列

图4-11 按色彩的"相似"原则会辨认出字母"Z"

① 接近——观者倾向于把距离相近的部分组成整体。如图4-10所示,人们的视觉判断会按"邻近"原则把它们自觉排成四列。

② 相似——如果各部分的距离相等,但它的颜色有异,那么颜色相同的部分就自然组合成整体。这说明相似的部分容易组成整体。一般而言,当刺激物在形状、大小、颜色、强度等物理属性方面比较相似时,这些刺激物就容易被组织起来构成一个整体。如图4-11所示,对于由25个五角星组成的正方形,按色彩的"相似"原则,人们会辨认出字母"Z"。

③ 连续——连续性使人们趋向于将具有对称、规则、平滑的简单图形特征的各部分连贯起来。如果一个图形的某些部分可以被看作是连接在一起的,那么这些部分就相对容易被我们知觉为一个整体。如图4-12中看似随意的组合,按视觉流动的方向,会自觉组合成"S"形。

④ 闭合——知觉印象与环境有很大的联系,彼此相属的部分容易组合成整体,而彼此不相属的部分容易被隔离开来。如图4-13所示可以感知为一个白色的正方形和另一个描边正方形叠加在一起。实际上这个图形由四个"V形吃豆人"组成,是认知结构让人感知到有两个正方形的存在。

图4-12 按视觉流动的方向,会自觉组合成"S"形

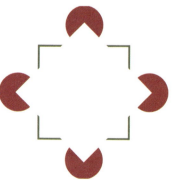

图4-13 可以感知为两个白色正方形叠加在一起

⑤ 对称——人的视觉倾向于用简洁的图形来降低复杂度，视觉区域中的信息有不止一个可能的解析，但视觉会自动组织并解析图形，从而简化形态而赋予其对称性。如图4-14中，上面两个图形易被看成是两个叠加的正方形，而不是像下面那个易被看成边缘对接的图形。上面两个正方形对接的图形要比下面的图形简单而直接，更具对称性。

⑥ 共生——整体中的部分图形如果共同做同一方向的移动，移动图形容易组成新的整体。如图4-15所示的25个五角星中，其中六个同步地前后摇摆，人们将把它们看成相关的一组，即使这些摇摆的五角星互相之间是分离的，而且看起来与其他的也没有不同。

由此可见，格式塔理论中所谓的形，乃是经验中的一种组织或结构，与视觉活动密切相关。既然是一种组织，而且伴随知觉活动而产生，就不能把它理解为静态的和不变的，也不能把它看作是各个部分的机械相加。

图4-14　上面两图易被看成两个正方形的叠加，而下图易被看成两个"V"形的对接

图4-15　六个星同步摇摆，人的视觉会将其看成相关的一组

图4-16所示是一张我们熟悉的城市街景，在热闹非凡中要辨认一家店铺有点难度。因为目标店铺淹没在复杂的背景之中。我们的大脑将视觉区域分为主体和背景。一个场景中占据注意力的所有元素为主体，其余的则是背景。一般说来，主体图形和背景的区分度越大，图形就越可突出而成为知觉对象。例如在大片绿色植物中比较容易发现红色花朵。反之，主体与背景的区分度越小，就越不容易分开。色盲测试图的设计就是使主体图形与背景图形没有区别，再用微妙的色彩变化来测试被测人员的色彩识别能力（图4-17）。要使图形成为知觉对象，不仅要具备突出的性质，而且要具有明确的轮廓。需要指出的是，这些特性不是物理刺激物的特性，而是心理场的特性。

对主体与背景的差别的感知并非全部由场景的特点决定，还依赖于观者注意力的焦点。荷兰艺术家埃舍尔（Maurits Cornelis Escher）利用这个现象创造了如图4-18所示的二义性作

图4-16 城市街景

品，上面的三种图形，即主体和背景随着注意力的转换而交替变化。

设计课题20"图底关系"作业探讨了三种图底构成方式：图底分明、图底模糊、互为图底。

① 图底分明：图形与背景对比强烈，主体清晰，图底关系明确。

② 图底模糊：模糊图底关系的界限，让人在复杂的关系里辨认图形，增加视觉趣味，有意增加视觉认知难度。

③ 互为图底：当"图"与"底"提供的直觉线索都可以成为图形时，视觉就有了选择性，图与底的交互性就会产生，即互为图底。其方法是在设计主体图形时也在设计背景，使背景成为另一种图形，达到所谓的图底反转。这种关系是用更少的视觉语言达到一语双关的效果。

图4-17 色盲测试图

图4-18 埃舍尔作品

第 4 章

视觉结构

设计课题 20　图底关系

- 以中英文字母和图形为素材,分别用图底分明、图底模糊、互为图底三种表现手法做形态构成设计。
- 对字体做排列组合,充分体现图底关系所呈现的视觉传达效果,提高字符的视觉传意和情感传达能力。
- 作业规格：A4纸,彩色打印（图4-19～图4-22）。

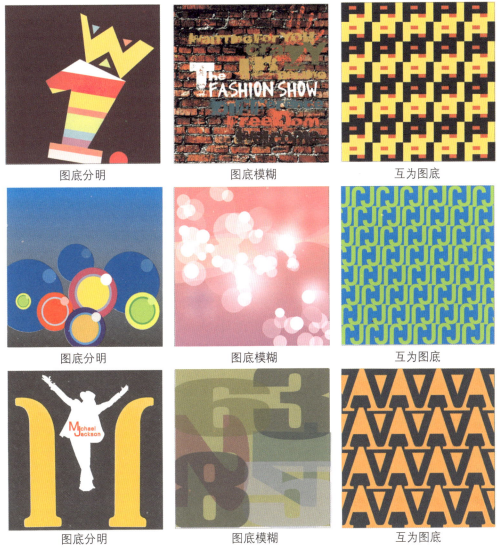

图底分明　　　　　　　图底模糊　　　　　　　互为图底

图底分明　　　　　　　图底模糊　　　　　　　互为图底

图底分明　　　　　　　图底模糊　　　　　　　互为图底

图4-19　图底关系（设计：张渝敏、李叶琴、王梦雨／指导：叶丹）

图底分明　　图底分明
图底模糊　　互为图底

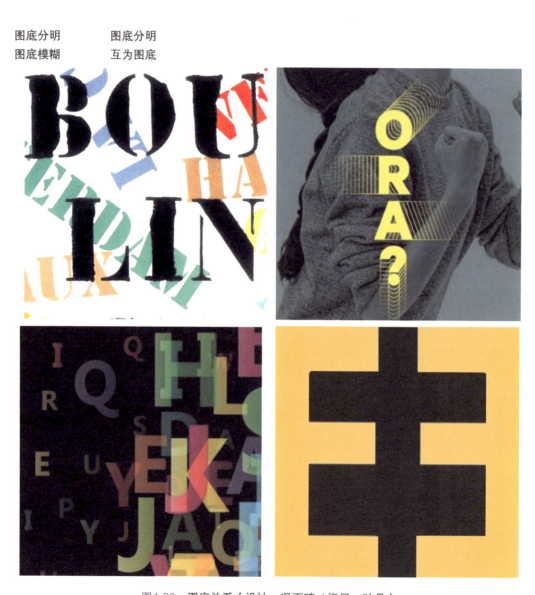

图4-20　图底关系（设计：况雨晴／指导：叶丹）

第 **4** 章　视觉结构

扫 码 下 载
实 训 活 页

图底分明　　　图底分明
图底模糊　　　互为图底

图4-21　图底关系（设计：丁筱琳／指导：叶丹）

设计课题 21 名片

· 为自己设计名片,用图和文字做个性化设计。
· 在有限空间内将图、文字和色彩作排列组合,充分体现图底关系所呈现的视觉传达表现力。
· 作业规格:A4纸,彩色打印(图4-22)。

图4-22 名片(设计:颜嘉慧/指导:董洁晶)

4.3 信息结构化

格式塔理论告诉我们视觉系统是如何被优化而进行感知的,以及更快地了解信息和事物的基本规律。本节运用格式塔的视知觉原理讨论信息构建的方法。

信息结构化是将信息按逻辑关系和先后顺序分解成多个互相关联的组成部分,各组成部分间有明确的层次结构。信息结构在某种程度上还起到诠释、验证信息架构是否合理的作用。信息结构化主要包含三个方面:

① **分类群组**——通过结构化设计使其更易阅读。方式有:a. 将信息分段,把整段信息分割为若干小段;b. 显著标记各层信息,便于清晰地确认其内容;c. 以一个层次结构来展示,使得上下层清晰条理地展示。如图4-23所示。

② **强化特征**——在单纯与相似的环境中,设计形象独特或动感的图像、文字以引起视觉注意。如图4-24所示。

③ **结构化**——人们一般不会组逐字逐句阅读,而是扫描相关信息,所以更偏好简洁和结构化的内容。如图4-25所示的结构化图式。其设计原则:a. 进行清晰、一致、准确、简洁的表达;b. 使用符合受众阅读水平的语言;c. 以符合阅读需要的顺序来表达内容;d. 使用易于阅读的字体,保持设计风格的一致性和清晰度;e. 图文一致。

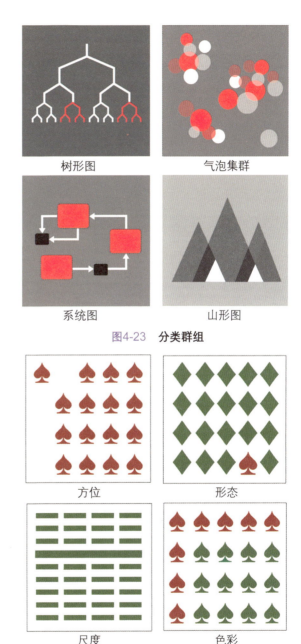

图4-23 **分类群组**

图4-24 **强化特征**

图4-25 结构化图式

美国心理学家托尔曼（E. C. Tolman）根据动物实验结果认为，动物并不是通过尝试错误的行为习得一系列刺激与反应的联结，而是通过脑对环境加工，在获得达到目的的手段和途径中建立起一个完整的"符号-格式塔"模式，这种认知地图是对局部环境的综合表现，不仅包括事件的简单顺序，还包括方向、距离和时间关系等。认知地图可以作为信息结构化的工具，便于人们对环境信息进行收集、组织、贮存、回忆，并对其空间方位和特征属性加以编码。归纳起来，其包含了五个要素：

① 注意和记住空间标志物；

② 识别和熟悉特定标志物之间的路径；

③ 将彼此临近的标志和路径结合成子群；

④ 将各种环境要素综合组织为统一的整体；

⑤ 边界——不同区域的分界线，包括河岸、路堑、围墙等不可穿越的障碍，也包括树篱、台阶等示意性的可穿越的边界。

图4-26所示的是一张以景区导游图为例的"认知地图"。

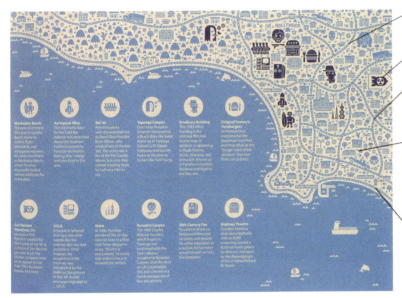

路径——以区域主要道路进行功能分区。人类天生爱把各种事物进行归类。

标志——具有明显特征的而又充分可见的定向参照物。

节点——观察者可进入的具有战略地位的焦点，如交叉路口、道路的起点和终点、广场等行人集散处。

区域——具有共同特征的较大的空间范围。其共同特征在区域内为共性，但相对于这一空间范围之外的区域就成为与众不同的特征，从而使观察者易于把这一空间中的所有要素看作是一个整体。

边界——不同区域的分界线，包括河岸、路堑、围墙等不可穿越的障碍，也包括树篱、台阶等示意性的可穿越的边界。

图4-26　景区导游图［设计：（美）Jan Feliks Kallwejt／资料来源：*Information Graphics* ／科隆：TASCHEN，2010：167.］

设计课题 22　认知地图

要求：从下面的选题中任选一题做认知地图设计（图4-27～图4-31）。

- 新生报到指引；
- 考驾照程序；
- 我的人生地图；
- 校园地图；
- 未来五年热门职业；
- 中华菜肴；
- 抑郁症；
- 智慧城市；
- 闻香识杭州。

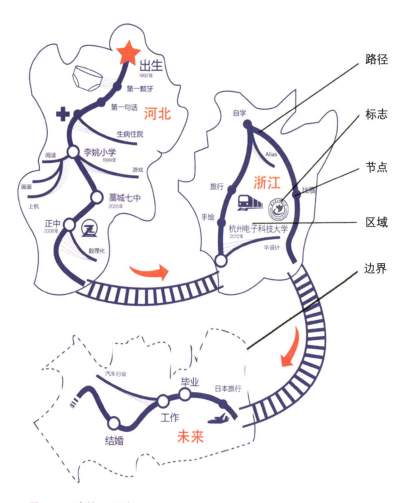

图4-27　我的人生地图（设计：李吉川／指导：叶丹）

第 4 章　视觉结构

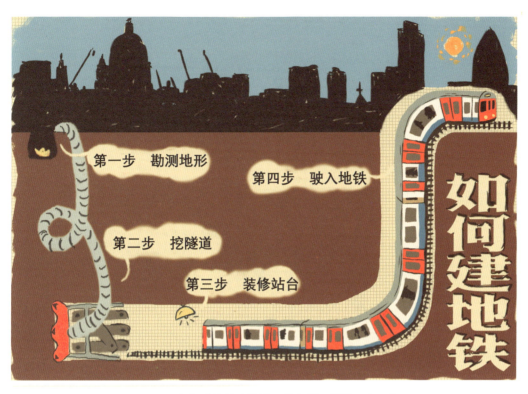

图4-28　如何建地铁（设计：傅意凝／指导：余飞）

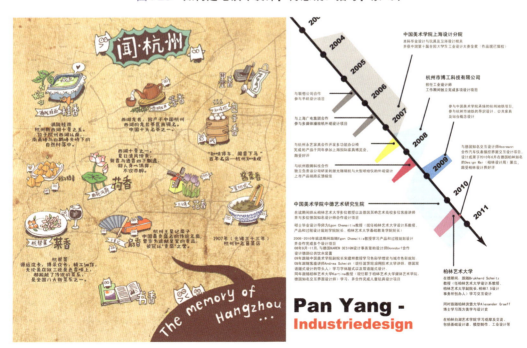

图4-29　闻香识杭州（设计：李艺凝／指导：叶丹）　　图4-30　人生地图（设计：潘洋）

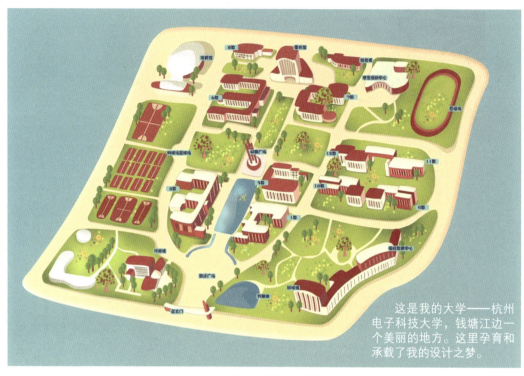

这是我的大学——杭州电子科技大学,钱塘江边一个美丽的地方。这里孕育和承载了我的设计之梦。

图4-31 杭州电子科技大学地图(设计:张建芬)

设计课题 23　生物说明书

· 选择一种生物作为设计题材。
· 在图书馆、网上收集其图片,以及有关生物类别、习性、食物方面的文字资料。
· 根据视觉流程原理做版面设计,A4纸横向排版,彩色打印(图4-32～图4-37)。
· 参考选题:麒麟竟是长颈鹿、别把菠萝不当菜、鲸鱼不是鱼、别把乌龟当王八、番茄你个西红柿。

扫码下载
实训活页

第 4 章　视觉结构

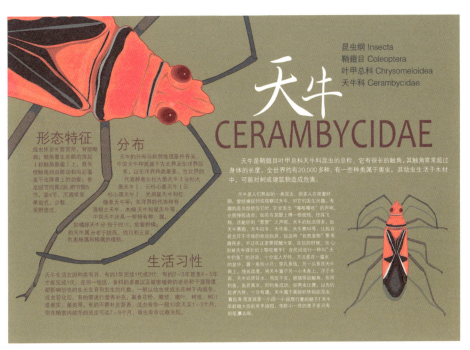

图4-32　生物说明书——天牛（设计：魏曦月／指导：叶丹）

图4-33　生物说明书——蓝鲸（设计：刘芊妤／指导：叶丹）

81

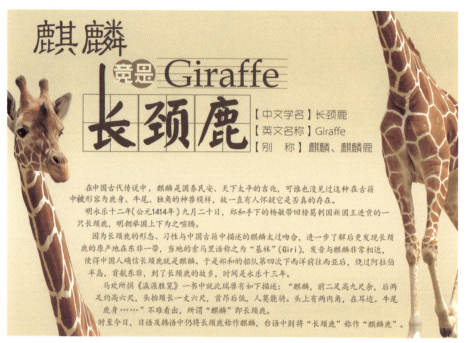

图4-34　生物说明书——长颈鹿（设计：李敏菌／指导：叶丹）

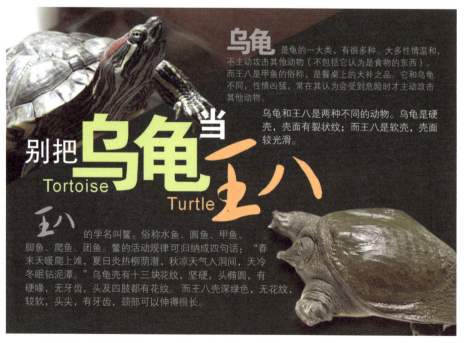

图4-35　生物说明书——别把乌龟当王八（设计：严胡岳／指导：叶丹）

图4-36 生物说明书——番茄（设计：沈莉／指导：叶丹）

图4-37 生物说明书——蓝莓（设计：孙樱迪／指导：叶丹）

设计课题 24　认识中国传统工艺与文化

·选择一种中国传统的工艺与文化作为设计题材。可选但不限于以下内容：漆艺、陶瓷、琉璃、榫卯、染、织、绣等。

·在图书馆、网上收集相关题材的资料，介绍相关的工艺与文化，可以包括历史发展、制作流程等。

·根据视觉流程原理做版面设计，A3纸排版，横竖版不限，彩色打印（图4-38~图4-40）。

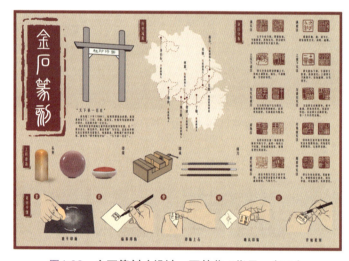

图4-38　金石篆刻（设计：贾梦萍／指导：余飞）

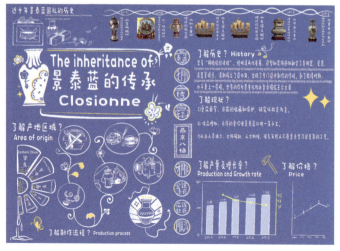

图4-39　景泰蓝的传承（设计：刘琦珺／指导：余飞）

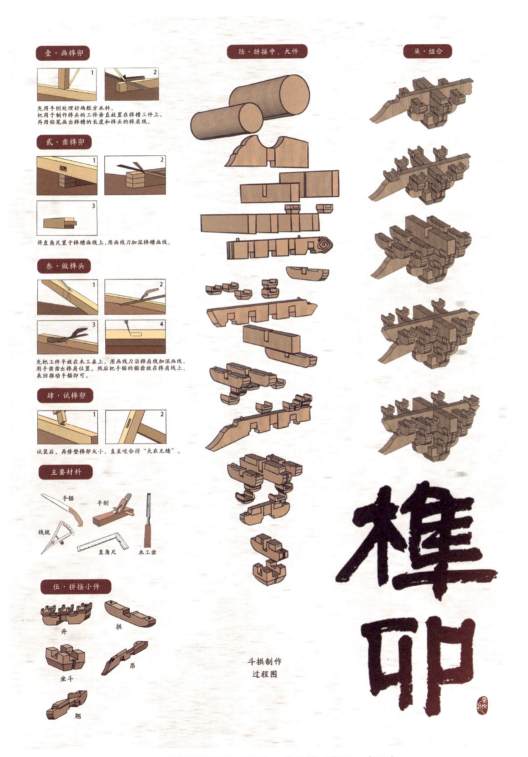

图4-40 斗拱制作过程（设计：陈欣缘／指导：余飞）

设计课题 25　认知地图PPT

· 选择一个概念作为设计题材，在图书馆、网上收集其图片（最好是矢量图），以及相关"概念"的来龙去脉、数据、内涵等方面的文字资料。
· 根据认知地图原理设计一个16张内容的PPT（图4-41）。
· 参考选题：财政悬崖、中国梦、抑郁症、北斗导航、中国高铁、机器人、公积金、PM2.5。

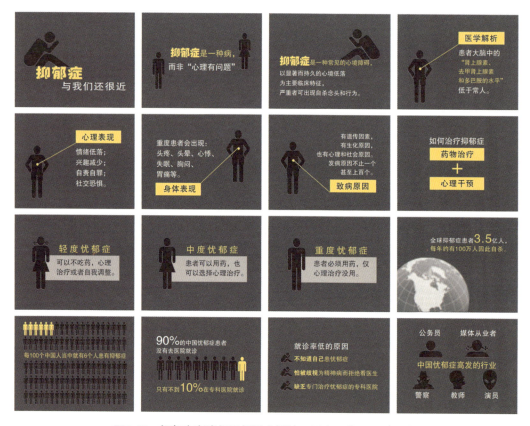

图4-41　抑郁症离我们还很近（设计：马卓／指导：叶丹）

第 4 章

视觉结构

设计课题 26　作业文本

- 以自己的课程作业为内容做文本设计，即做一本个人设计作品集。
- 确立文本的主体色调和基本构成元素。
- 作业规格：A3纸3张6页，彩色单面打印，并粘接成A4折页（图4-42～图4-44）。

图4-42　作业文本（设计：李敏菡／指导：叶丹）

图4-43　作业文本（设计：郑瑞凡／指导：叶丹）

第 4 章

视觉结构

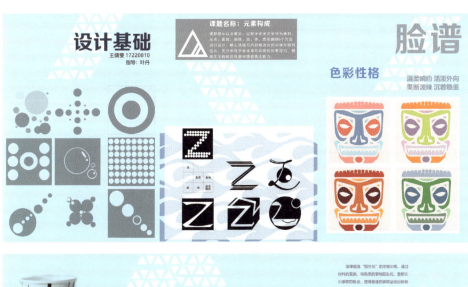

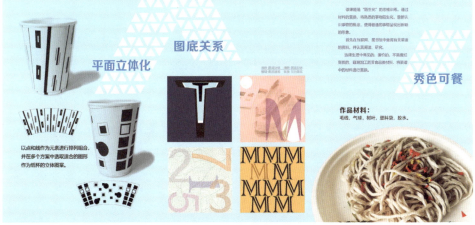

图4-44 作业文本（设计：王靖雯／指导：叶丹）

第 5 章
认知设计

扫码查看课程微视频

- 教学内容：数据等信息的有效表达，基于信息深化分析的设计方法与应用。
- 知识目标：1. 通过解读自然，提高认知能力，培养对自然的观察能力和感悟能力。
 2. 通过对自然形态和图式语言的解读，激发设计意识。
 3. 通过阅读思考，加深对认知设计的认识与理解。
- 素质目标：1. 树立正确的三观，塑造良好的人格。
 2. 用创新性思维方式进行数据分析、判断、决策。
- 教学方式：1. 用多媒体课件作理论讲授。
 2. 以小组为单位，进行实物观察、构绘，教师作辅导和讲评。
- 教学要求：1. 通过学习视觉思维理论，掌握观察、构绘的方法，提高思维的灵活度。
 2. 加强对图式语言的存储和解构能力，丰富想象力。
 3. 利用大量课外时间去图书馆、网上寻找和选择资料。
- 阅读书目：1. [美] Alberto Cairo. 不只是美：信息图表设计原理与经典案例[M]. 罗辉，李丽华，译. 北京：人民邮电出版社，2015.
 2. [英] Robert Spence. 信息可视化：交互设计[M]. 陈雅茜，译. 北京：机械工业出版社，2012.
 3. [日] 木村博之. 图解力：跟顶级设计师学作信息图[M]. 吴晓芬，顾毅，译. 北京：人民邮电出版社，2013.

第 5 章

5.1 认知与可视化

所谓"认知",简单地说就是"认识、知道"。譬如对苹果的认知,可以拿在手上看一看、闻一闻,甚至咬一口尝尝味道,经过一连串动作对这种水果就有了初步了解。这个过程是通过我们的感觉来完成的。而对一些抽象的概念,譬如"免疫",就要通过阅读上千字才能明白其原理。对此,能否借助简单的图形和文字,像查地图那样简要地了解事物的来龙去脉呢?如图5-1所示的免疫系统的概念地图就做了可视化的初步工作。

我们已经进入信息化时代,网上购物、网络办公、网上搜索等成了日常生活的一部分,信息俨然成了生活必需品。从形态上讲,信息是无形的,并以数据的方式记录、储存、运用。怎么让无形的数据信息变为有形的图像来让人认知呢?图5-1通过设计让抽象概念变为有形的"地图"。从中可以看出,信息的载体通过设计由数据文本转化为视觉形态,从而以简洁、清晰、准确、易懂的视觉形态进行信息的传达,视觉化设计成了信息传播的重要方式。在信息社会中,每天都会有大量的信息产生,信息的大量涌现亟待一个可以利用信息来产生价值的方式。原始信息无法直接被我们利用,其储存方式及状态决定了

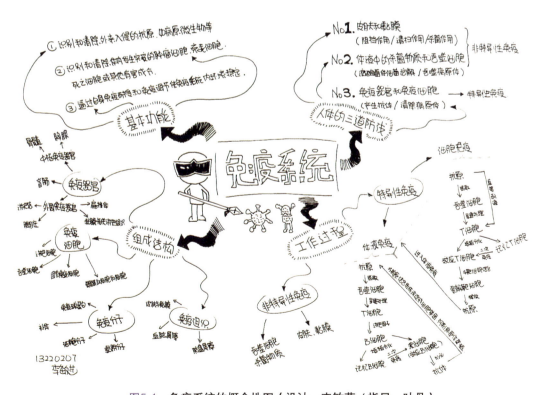

图5-1 免疫系统的概念地图(设计:李敏菡/指导:叶丹)

一般人将难以读取，但这些数据可以给人们提供判断及决策的依据。

"可视化"（Visualization）是利用设计手段将数据信息进行视觉化表现。其中的"可"表示了一种可能性，"化"表示了一个转化过程，意为从"不可见"到"可见"的一种转化的可能性，而可视化设计就是在探索这个可能性，并且利用视觉化的方式来呈现数据，以便更符合人的认知方式。探究的过程会涉及很多其他专业领域，比如统计学、认知心理学、计算机学等，也是因为这个原因，不同领域的专家对"可视化"都有出于不同维度的界定。比如信息设计师艾伯特·开罗（Albert Cairo）认为可视化是一种技术，因为它满足这两点：一是我们自身的外延；二是实现目的的方法和手段。可视化专家罗伯特·思朋斯（Robert Spence）认为可视化是和计算机无关的纯粹的人类认知活动，可视化过程从本质上来说是一个认知的过程（图5-2）：以某种形式表示的数据被转化为图形，由用户感知并解释，用户看到数据图形编码时发现有用信息，大脑会作出一定的反应来理解信息。所以信息可视化的主要任务是帮助用户从数据中提取信息，并将有效信息以视觉化的方式呈现。

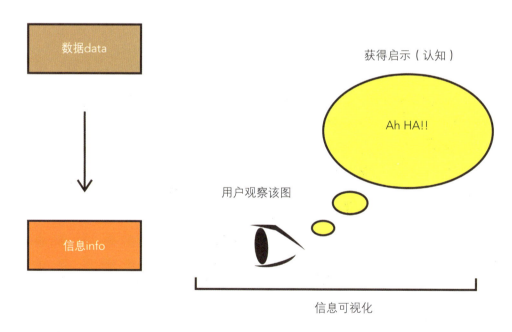

图5-2　信息可视化过程
（资料来源：Robert Spence，《信息可视化：交互设计》，2012，P4）

第 5 章

由此可见,可视化是一种可以辅助我们达成某种认知目的的有效方法,能更好地帮助我们理解信息,加深对信息的认知。比如,法国工程师查尔斯·米纳德(Charles Minard)绘制的《1812~1813年对俄战争中法军人力持续损失示意图》(图5-3)。

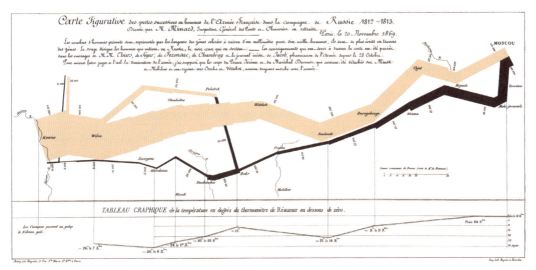

图5-3　1812~1813年对俄战争中法军人力持续损失示意图
(资料来源:Edward R. Tufte, *The Visual display of quantitative information*, 1983, P40)

作为一张经典的信息图表,它描绘了拿破仑东征莫斯科及撤退的情况,大多数人一眼就可以看出整个战争的情况,线条的粗细代表了士兵的数量,浅色代表进军而深色代表撤退,44万的士兵最终只存活了1万。而仔细来看,图中透过两个维度共呈现了六种数据资料:拿破仑军队的人数、距离、温度、经纬度、移动方向以及时间与地理的关系,让观者可以对整场战争有一个细致精准的了解。

计算机的飞速发展为可视化提供了各种不同的媒介以及技术方法,其在可视化手段中扮演了越来越重要的角色,但无论何种手段都为的是人的认知和理解,而不是为技术而技术。简单来说,可视化设计是用合理的设计方式分析并组织数据和信息,让数据、信息以合理的方式传播,让复杂难懂的数据易于理解。如图5-4所示是一张将调研数据视觉化的作业。

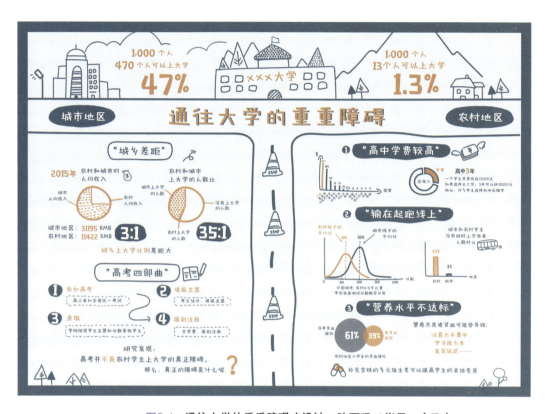

图5-4 通往大学的重重障碍（设计：陈雨旸／指导：余飞）

5.2 数据可视化

作为计算机的专业术语，数据是表示客观事物未经加工的原始素材。其本身具有四个层次：数据（Data）、信息（Information）、知识（Knowledge）、智慧（Wisdom），简称DIKW模型（图5-5）。这个模型能够很好地帮助我们理解数据、信息、知识和智慧之间的关系，同时还展现了数据是如何一步步转化为信息、知识乃至智慧的，即四者是一个认知递增的关系：数据是数字的集合，反映事物的原始事实，并无特定指向意义；信息是在特定上下文语境下的数据，具有特定的意义；而知识更进一步，是根据数据和信息提炼得出的结论，对于决策具有指导作用；智慧是知识的升华，是无数知识的总体提炼。不同的数据层次对应不同的可视化方式。

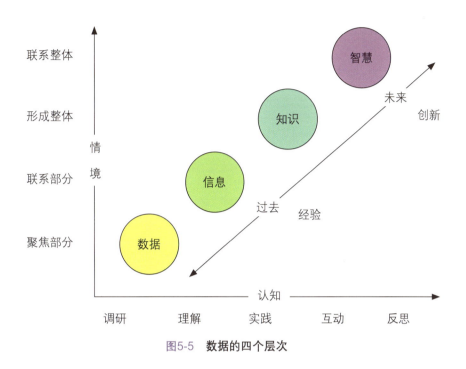

图5-5 **数据的四个层次**

设计时应从原始数据开始,针对不同的数据特征寻找有效的可视化方式。每个阶段有各自的设计名称:数据可视化主要针对原始数据,信息图表设计主要是针对信息的设计,可视化分析则是对于知识的发掘。所以,有效的数据描述是可视化非常重要的一环。可视化是数据描述的一种方法,而除了图形之外,其实声音及其他感知方式也都可以进行数据描述。

通常来说,数据可视化针对的是大数据级别的数据量,而计算机技术的发展是推动可视化领域快速发展的重要因素之一。随着越来越多的数据工具的出现,人们可以借助电脑处理庞大的数据量。同时,在数据描述方面,计算机可以提供从静态、动态到交互的各种描述方式,用户可以多维度、多角度地查看、筛选、搜索数据,所以,计算机技术在数据可视化设计与呈现方面发挥了巨大的作用。

但正如前文所述,可视化是一种人类认知活动,数据的处理方式需要根据数据对象、用户的需求及行为特点来进行设计。

下面我们就从原始数据开始,初步探索如何运用可视化方式来进行数据的图形表达(见设计课题27)。

对于原始数据的表达,重点在于抓住具象形态本身的属性及其与数字在逻辑上的对应关系。通过本环节的实践练习,能初步建立数字与图形之间的关系,并且体会到可视化在理解抽象信息上的优势。注意,作业常见的错误有:图形无法精确代表数字、图形选择不直观和对应不了数字、图形没有区别性变化等。

设计课题 27　数据可视化

- 设想一组毫无关联的数字（比如：0、1、5、7、20）。
- 在生活中寻找任意具体形象进行表现。要求视觉对象与数字有对应关系，信息传达准确、易懂。
- 作业规格：A4打印（图5-6～图5-8）。

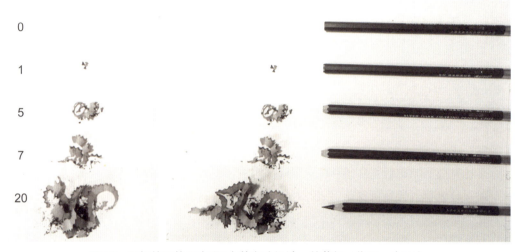

图5-6　用铅笔屑的量表现5个数字（设计：林著伊／指导：余飞）

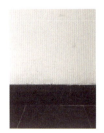

图5-7　用羽毛球的量表现5个数字（设计：林著伊／指导：余飞）

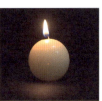

图5-8　用蜡烛的燃烧时长表现5个数字（设计：徐艺／指导：余飞）

5.3 信息图形

信息图形（Information Graphic）是数据、信息或知识的可视化表现形式。信息图形的优势是用图形来说话、描绘、解释和分析。有些东西仅靠语言无法有效传达，例如抽象概念、产品使用方法、博物馆等场所的楼层指示、体育运动规则等，而运用插图、图表、统计图等就能很好地阐释和表达。在统计学中，有一种数据分析方法称为图解技术（Graphical Techniques），利用统计图表（柱状图、饼图、折线图……）来表达数据，能非常有效地表达数值之间的各种关系。所以，文字与图形有各自的表达优势，行为过程、地理信息等，利用图形就能进行更为有效的表达。信息的作用在于交流，让用户能有更好的认知是信息表达所需要考虑的先决条件。

信息图形设计大师杰尔·霍姆斯（Nigel Holmes）曾出过一本书《无字图解》（Wordless Diagrams）。其中所有的图都为解释某一个过程，共同之处是都没有文字的辅助，但读者还是可以轻易地读懂里面每一幅图的含义。比如图5-9展示了一个牛仔套住一头牛的6个步骤，一目了然。图解对于解释某一类型的信息有着天然的优势，这是文字解释所不能比的。完成一幅优秀的图解重点在于：

① 抓住动作关键帧；
② 制图的简洁与精确；
③ 适当的辅助符号与说明。

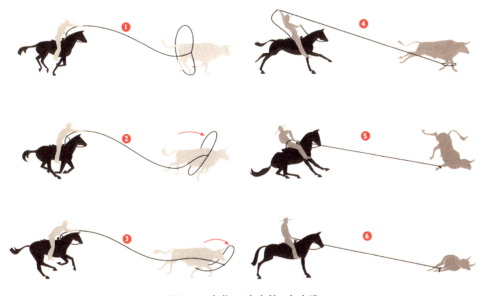

图5-9　套住一头牛的6个步骤

设计课题 28 用图形说话

- 以图形和符号作为主要元素绘制一个过程性解释设计。
- 对主题进行调查、选材、编辑和视觉研究。
- 用不超过10个步骤准确使用图形传达有效信息。
- 作业规格：A3纸，彩色打印（图5-10~图5-17）。

扫码下载
实训活页

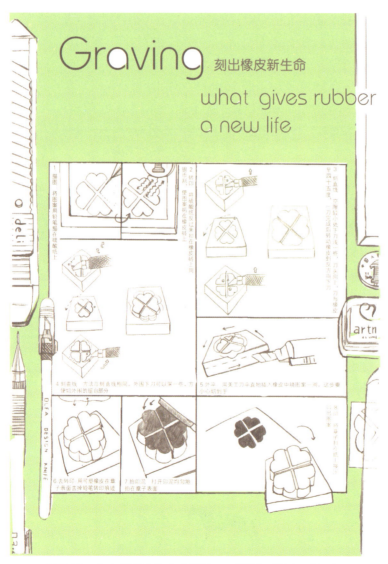

图5-10　如何做橡皮印章（设计：王涵颖／指导：余飞）

第 5 章

认知设计

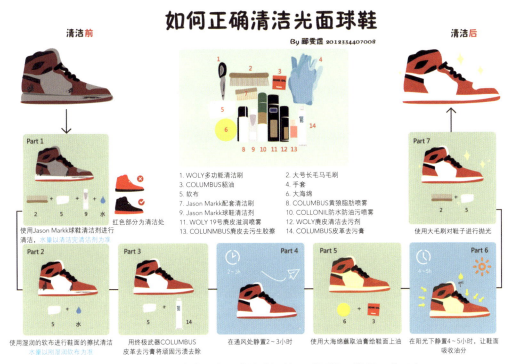

图5-11　如何正确清洁光面球鞋（设计：郏雯煜／指导：余飞）

HOW TO **BANDAGE UP**
COMMON EMERGENCIES

FOOT BANDAGE
Elastic bandages

MATERIALS TO BE PREPARED
Elastic bandages , Pins.

PRECAUTIONS
Clean the wound.
Replace the bandage regularly.
Not too much strength.

图5-12　如何更换绷带（设计：刘丹／指导：余飞）

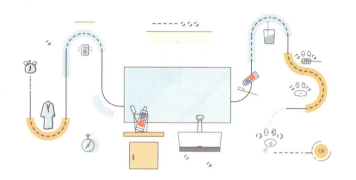

图5-13 刷牙（设计：黄帆／指导：余飞）

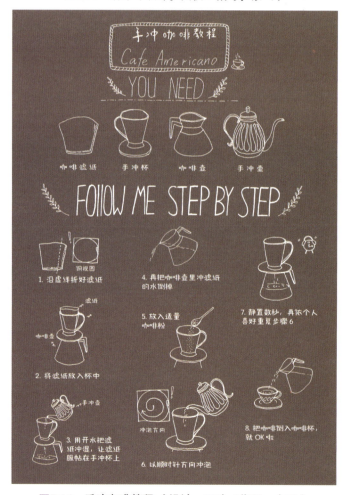

图5-14 手冲咖啡教程（设计：王欢／指导：余飞）

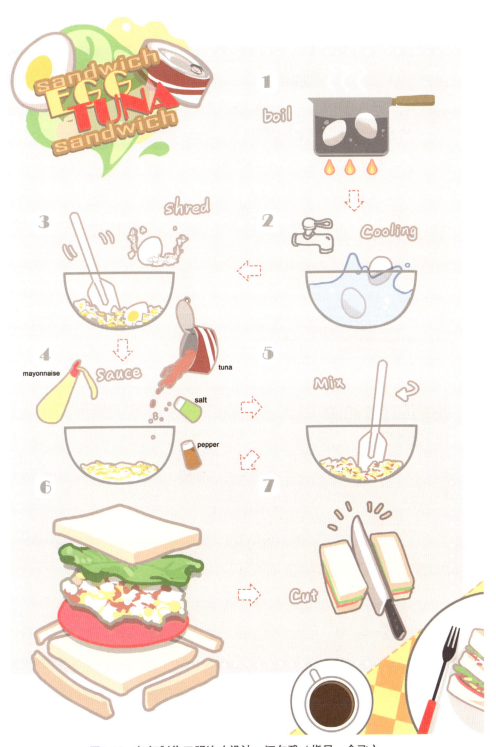

图5-15 如何制作三明治（设计：江尔雅／指导：余飞）

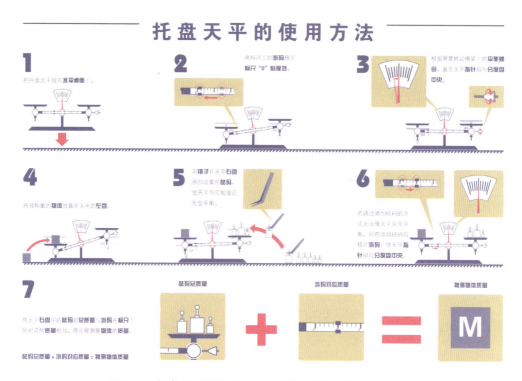

图5-16　托盘天平的使用方法（设计：蔡枫／指导：余飞）

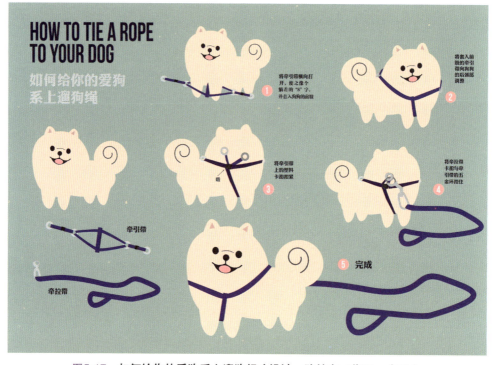

图5-17　如何给你的爱狗系上遛狗绳（设计：陈怡文／指导：余飞）

第 5 章

认知设计

图解可以帮助我们诠释事物，但大多数时候想要表达与诠释的内容包含多个方面，不仅需要图解，还需要综合运用表格、地图、符号等，一张综合性图表可以说明更多的事物。比如这张1996年刊登在《康泰纳仕旅行者》（*Condé Nast Traveler*，纽约）上的图表《大西洋超级高速公路》（图5-18），运用图层的方式描述了大西洋上穿行的各条空中道路，除了图解还有地图以及符号说明等，虽然信息量很大，但由于结构清晰，整张图显得明晰而优雅。

想让信息图表逻辑清楚，创建一个叙事结构就尤为重要，提前进行规划，就不至于在后期设计时手忙脚乱。创建叙事结构的工作流程：

① 确定图表焦点、故事内容和关键点。如何让图表对读者有用，以及读者通过它能够实现什么，对这些要有清晰的概念。

② 收集尽可能多的与主题相关的信息。查找各种资料、检索数据库，并快速记录一些想法。

③ 选择最佳图表形式。数据适合怎样的样貌？哪类图表、地图和图解与第①步中的目的最匹配？

④ 完善调研，充实草图与故事板。

⑤ 思考可视化风格，选择字体和颜色等。

⑥ 如果草图非电子版，将其转换为电子版，利用相关软件完善图表。

前期的内容确定及调研非常重要，能为后期设计建立基础。可以以现有报告或者调研结果为基础进行设计，能更好地实践信息与视觉的设计转换。

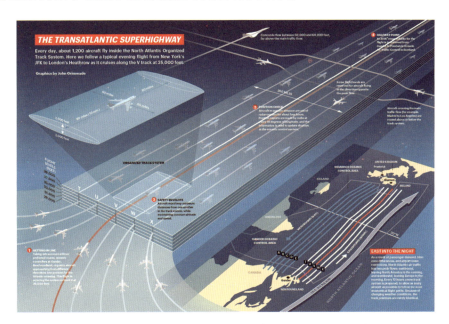

图5-18　大西洋超级高速公路（设计：John Grimwade）

设计课题 29　图表设计

- 以REAP❶（农村教育行动计划）项目组发表的文字报告为基础，选择感兴趣的报告，对内容进行分析、整理、筛选。
- 设计对应内容的视觉图表。
- 对不同信息选择合适的表达方式，充分运用图解、地图、图表、符号等形式。
- 要求信息准确，内容能准确传达主题。
- 作业规格：A3纸，彩色打印（图5-19～图5-22）。

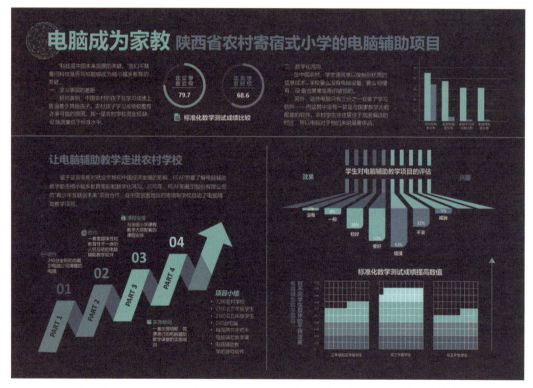

图5-19　电脑成为家教（基于REAP简报116，设计：徐菱芝／指导：余飞）

❶ REAP全称为Rural Education Action Program（农村教育行动计划），由斯坦福大学和中科院共同发起，是一个科学严谨的影响评估组织，用研究结果为中国营养、健康和教育政策提供制定和改进建议。

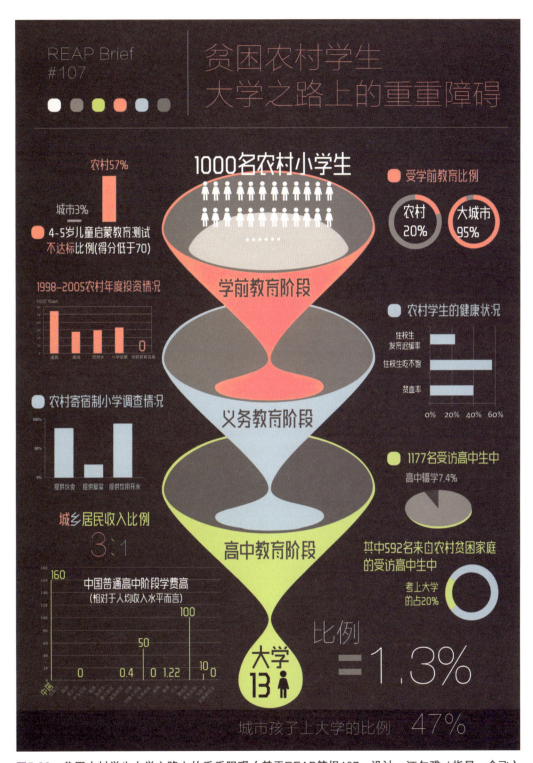

图5-20 贫困农村学生大学之路上的重重阻碍（基于REAP简报107，设计：江尔雅／指导：余飞）

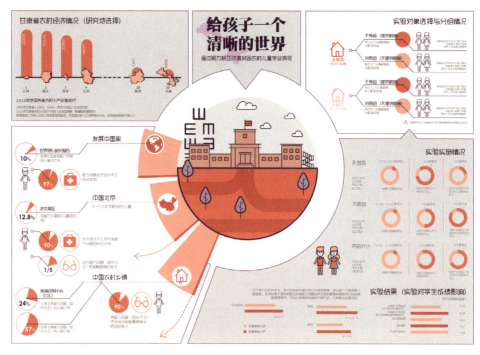

图5-21 给孩子一个清晰的世界（基于REAP简报109，设计：项洁／指导：余飞）

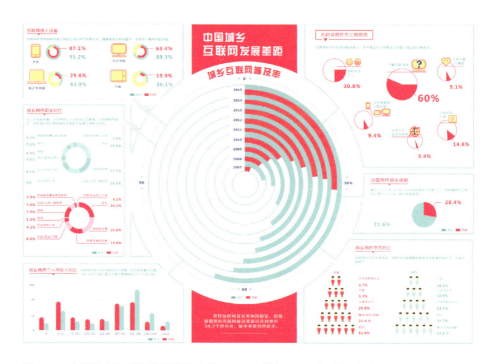

图5-22 中国城乡互联网发展差距（基于REAP简报116，设计：余佳佳／指导：余飞）

第 6 章
设计实践

扫码查看
设计实践案例

- 教学内容：视觉传达设计的综合运用。
- 知识目标：1. 运用视觉传达设计方法进行设计竞赛实践。
 2. 强化视觉思维能力，不仅是画图，更重要的是无障碍沟通，在实践中提升这种能力。
- 素质目标：1. 知信行合一，将社会主义核心价值观内化为在实践中的精神追求，外化为自觉行动。
 2. 用创新性思维方式进行数据分析、判断、决策。
 3. 在实践中树立"设计为民"的职业理念。
- 教学方式：1. 采用项目式、团队合作的形式进行课题研究，师生可以以小组会方式进行讨论。
 2. 在分组讨论的基础上，组织全班交流，促进学生相互学习、取长补短。
- 教学要求：1. 学会独立思考问题和进行视觉表达设计。
 2. 在团队学习中发挥自己的独特能力。
- 阅读书目：1. [美]龙尼·利普顿. 信息设计实用指南[M]. 王毅，刘小麓，译. 上海：上海人民美术出版社，2008.
 2. [美]John McWade. 超越平凡的平面设计：版式设计原理与应用[M]. 侯景艳，译. 北京：人民邮电出版社，2020.

6.1 数字艺术竞赛案例

党的十九大报告中提出"推动中华优秀传统文化创造性转化、创新性发展"。借助数字手段，利用数字媒体，以数字产品设计来助推中国传统文化的传承与复兴，是新一代设计师的责任和义务。在人才培养上，"以赛促教，以赛促学"日益成为高等院校教学的新手段。本节围绕着"未来设计师·全国高校数字艺术设计大赛"（NCDA）展开。需要说明的是，尽管该竞赛项目很多，但"视觉传达"是其中要考核的核心能力。以下为大赛官网提供的信息：

全国高校数字艺术设计大赛（以下简称NCDA大赛），自2012年开始，每年举办一届，是一项高规格高水平的专业赛事，拥有广泛的知名度与参与度，成为艺术设计领域专业的品牌赛事。

秉承"设计为人民服务，培养未来设计师"的办赛理念，大赛鼓励大学生积极参与创新设计，成为未来的主力设计师，为设计产业发展提供坚实的人才支持。赛事注重公益，成为国内设计院校师生重要的学科竞赛平台。

NCDA大赛是中国高等教育学会发布的"全国普通高校学科竞赛排行榜"内竞赛项目，是高校教育教学改革和创新人才培养的重要竞赛项目之一。随着大赛与行业企业的对接，其为企业发现优秀设计人才提供了良好的机会。自2018第六届大赛起，经工业和信息化部人才交流中心批准，"全国高校数字艺术作品大赛"更名为"全国高校数字艺术设计大赛"。

大赛设A类视觉传达、B类数字影像、C类交互设计、D类环境空间、E类造型设计、F类时尚设计、G类表情包、H类数字绘画、I类游戏设计共九大类专业比赛项目，加上针对教师的教学设计赛项，以及各企业的命题赛项，内容十分丰富。各个赛项每年评选出一、二、三等奖，命题类赛项还增设优秀奖及人气奖，获奖者将获得荣誉证书、命题企业提供的丰厚奖金及就业机会。

评审规则：

1）非命题类作品：评审以创意占30%、制作占30%、美观度占30%、作品规范度占10%（严格按照赛事提交要求）作为评分指标，按照每幅作品的平均得分评出相应奖项。

2）命题/公益类作品：网络投票占20%，评委打分占80%，评委以与主题契合程度占30%、创意占30%、制作占20%、美观度占20%作为评分指标，按照每幅作品的平均得分评出相应奖项。

详细内容可搜索"全国高校数字艺术设计大赛"官网进一步了解。

电子书作为一种多媒体的融合设计载体，集合了数字绘画、动画、视频、游戏、交互与用户体验等多种形式与内容。与传统纸书相比，电子书作为信息与知识的载体，借助数字化

第 6 章 设计实践

的形式能更好地传播视觉内容，并且数字化形式是要服务于传播内容的。

下面分析某一届全国高校数字艺术设计大赛获得一等奖的一个作品（图6-1～图6-8）。

作品名称：造物弄影

竞赛类别：B类数字影像

设　　计：吴胜宇、施玉琼、李梦伟

技　　术：段丽娜

动　　画：申茹嘉、孙敬楠

指导教师：施妍、余飞、孙茜、赵磊

指导老师点评：该作品是一部介绍中国传统艺术——皮影的电子书，在色彩选择、背景设置、文字排列等方面都具有"中国方式"的表达。该作品的结构分为七部分，横向滑动转换章节，纵向滑动浏览每一章的具体内容，逻辑清晰。每一部分都加入了很多互动环节，比如制皮部分加入了制皮视频，并利用"擦抹"互动模拟了将皮毛清理干净后得到净皮的过程。整个设计将交互与内容很好地进行了结合，使观者在互动的过程中就可以系统地学到制皮的方法，极具趣味性。电子书不同于一般的平面类作品，其从无到有要经过设计与制作两个环节。对于一部优秀的作品而言，设计与制作都很重要，制作依赖于软件（"拓鱼"，Aquafadas），而作品的交互、节奏、结构等则需要设计。就像电影一样，在

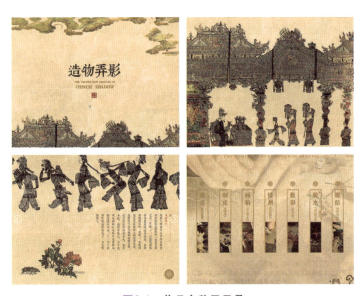

图6-1　作品名称及目录

设计电子书前,需要一个"剧本",梳理内容与叙述方式,每一个环节都要落实在整体框架里。总体而言,该作品古朴大方,叙述流畅,设计风格与内容吻合,是一部优秀的电子书设计作品。

图6-2 选皮

图6-3 制皮(注:图中字符存在不规范之处)

第 6 章 设计实践

图6-4　画稿（注：图中字符存在不规范之处）

图6-5　镂刻

图6-6　敷彩

111

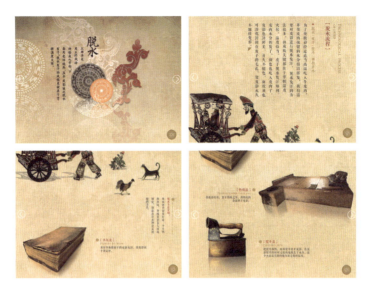

图6-7 脱水（注：图中字符存在不规范之处）

图6-8 缀结（注：图中字符存在不规范之处）

6.2 工业设计竞赛案例

工业化给人类文明带来了巨大的发展动力。我国的工业发展，在新中国成立后的前30年通过发展重工业奠定了基础，又经过后40年工业化的全面发展建立了完整的产业体系，一跃成为世界制造业大国。现阶段，我们正在努力成为制造业强国，将"中国制造"变为"中国创

扫码下载
实训活页

造"。实业兴国,设计为先。在制造业发展过程中,各级政府都将工业设计作为推手,通过各种各样的工业设计竞赛,提升大众的创新意识和能力。作为设计专业的学生,应抓住国家提供展示才能、实现志向的舞台的机会,积极投身到设计创新的事业中去。

工业设计是基于工业化的产品设计,区别于传统手工业,它将科技、文化和人的需求等因素相结合,提出创新设计方案,经过评估、设计、试样、量产等环节进入消费市场。日常生活中的工业产品为我们解决了很多生活中的实际问题,带来许多美好的体验,这一切都源于创新设计。本节以浙江省大学生工业设计竞赛为例,介绍工业设计竞赛相关内容,包括主题、范围、方法、评选标准等。该竞赛始于2009年,每年举办一届,由浙江省教育厅、浙江省经济和信息化厅主办,由浙江理工大学常年主持,每年由省内一所大学协办,并由大学教授和设计师组成的专家组负责作品评审。每年的设计主题由上一年专家讨论确定,下面以某年竞赛为例。

竞赛主题:关爱。设计关爱生命,设计关爱环境,设计关爱……这既是设计的使命,也是设计永恒的主题。设计的诞生,源于对人的生存、生命的关爱。因此,一切与人生存发展相关的软硬件环境,都构成了今天设计涉及的领域。

设计在宏观上着眼于人类的发展,在微观上则落实在为人创造更合理生存方式的每一个产品上。面对今天浙江的经济发展与企业产品的转型升级,工业设计必须全心全意地为之贡献自己的智慧与创造力。希望参赛者基于浙江的产业结构与产品现况,用关爱主导你的创意思路,用创意火花引燃产品创新,提升产品品质。

竞赛范围:竞赛作品必须围绕"关爱"主题,所属领域应是艺术文化用品、家居用品、健康用品、旅游用品等,但不限于上述内容。产品使用对象不限,但应特别关注弱势群体。

竞赛分为初赛和复赛两个阶段。初赛以个人或小组(每组选手不超过3人,若超过3人则取前三位作者,参赛个人或小组的指导教师人数不超过3人)形式设计参赛作品,各学校经初评上报,并提交参赛设计方案电子稿。由省大学生工业设计竞赛委员会专家组评审。

复赛作品需作进一步设计,并制作样机或模型、展示版面和PPT文件等。通过现场答辩角逐特等奖,一、二等奖。每个参赛组的答辩时间不超过8分钟(先由参赛者简要介绍作品构思、主要创新点,并进行现场操作演示等,时间控制在5分钟,然后专家进行提问并由参赛者进行回答)。

评选标准如下。

a. 创新性(40分):围绕"关爱"主题,通过对社会、城市环境、人的行为的观察和调研分析来挖掘新的生活方式构想,以产品或服务为载体,通过整合现有技术,寻找在当前社会生活中存在的市场机会。强调结合社会生活的实际情况,解决社会生活的实际问题,从大处着眼、小处着手,以实现设计为提升人类生活质量而努力的目标。b. 市场性(20分):正确理解大赛的主题主旨,有效地与本省市产业经济相结合,与当前社会生活

问题相结合，尽量保证设计成果的社会惠及面广，倡导正确的设计价值观。c. 可行性（20分）：为配合大赛主题，设计者应注重设计创意与当前市场需求的紧密结合，充分考虑当前技术条件和技术限制，所设计的产品可进行批量生产制造，市场推广前景好，并注重产品创新的数字化、智能化改造，深入探讨技术层面实现的可行性，以及最终方案的达成度。d. 表达清晰性（20分）：对产品的效用功能和使用方式的表达要清晰。

初赛要求：参加初赛时只需提交精度为72dpi的电子文件，版面大小为A3，供专家评委网络评选；每件参赛作品只能提供一个版面（横构图），版面内容包含主题、效果图、必要的结构图、基本外观尺寸图及说明文字等。复赛要求：参加复赛的作品版面大小为800mm×1800mm图幅，电子稿，竖构图，jpg格式，精度120dpi；每件参赛作品提供不超过一个版面，版面内容包含主题、效果图、必要的结构图、基本外观尺寸图及说明文字等；另需提供电子演讲稿，格式可以是PPT或者Flash。

通过以上文字，可以了解工业设计竞赛的要求和程序。这个要求和程序与国际竞赛基本相同。作为设计专业的大学生，建议多尝试参加各类国内外的设计竞赛。作为竞赛指导教师，应通过具体案例来详解各个环节中同学们遇到的问题和解决方案。

图6-9是获得该大赛金奖的作品"爱心宝贝"的设计版面。设计说明：婴幼儿成长迅速，在这个过程中，家长常常需要购买各种能满足婴儿特殊需求的物品。这些物品种类繁

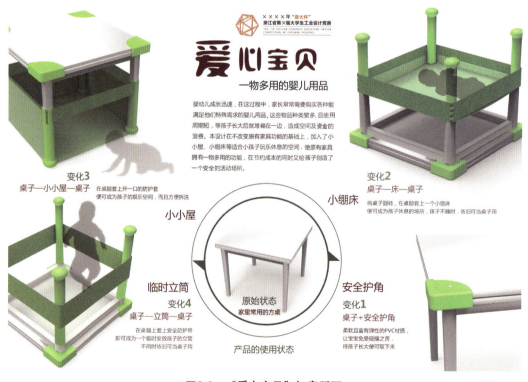

图6-9　"爱心宝贝"初赛版面

多，且使用周期短，等孩子长大后就堆砌在一边，这就造成了空间及资金的浪费。本设计在不改变原有家具功能的基础上，加入了小小屋、小绷床等小孩玩乐空间，使原有家具拥有一物多用的功能，在节约成本的同时又给孩子创造了一个安全的活动场所。

　　该参赛作品，针对城市打工家庭的需求，在不购买婴儿家具的情况下，在现有的小桌子上添加附件，为婴儿创造安全的活动空间，节约额外开支。这是一个有爱心的作品，善于发现生活中的问题，并提出了可行的解决方案。对于利用在桌子上添加附件产生四个功能这一点，按照竞赛版面设计的基本要求，参赛者应该在有限的版面上通过设计，让受众在有限时间内理解该作品的创作意图。如图6-10所示，由于复赛版面面积增大，需要作视觉整合，建议对四个功能进行编号，列出作品正标题、副标题和说明文字，再配上产品特写，形成视觉中心。

　　评价一件参赛作品，作品本身的创意很重要，而把创意表达在版面上同样重要（图6-11）。许多参赛者往往更有兴趣美化版面，设计得很酷炫却削弱了作品的视觉传达力。

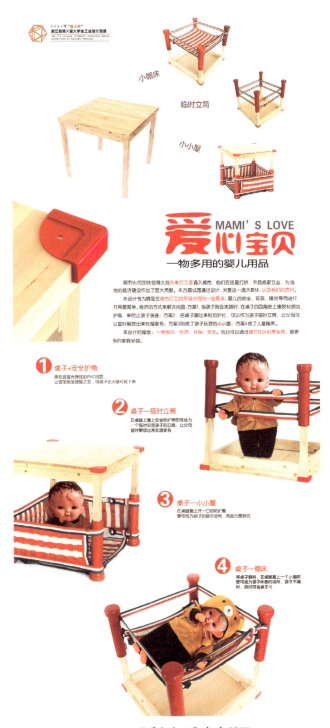

图6-10　"爱心宝贝"复赛版面
（设计：杨飞、王莹／指导：叶丹）

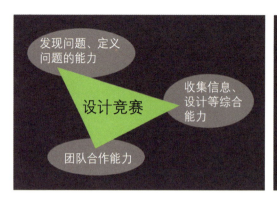
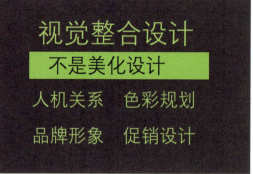

图6-11　设计要点

图6-12是主题为"度"的设计竞赛作品。左图是最初的方案。这是一个环保概念的设计，版面色调清新，颇具美感。参赛者的设计意图如下：通过提出生活中的两个小问题的解决方案来引导大众的环保行为，一是铅笔用到很短时可以套上塑料笔套继续使用，而不是丢掉，因为这是用木材等有限资源制作的，要物尽其用；二是当两个人吃完东西同时需要擦手时，有时一方会拿出纸巾撕一半给对方，对此可以在纸巾上设计一条方便撕开的排孔（类似于邮票）。听到这样的设计意图，我们会发现左图版面设计存在的问题：从版面

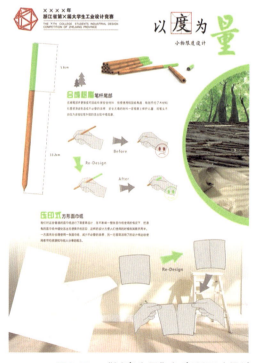
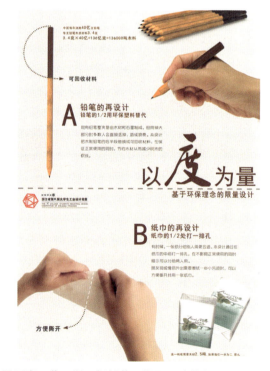

图6-12　"以度为量"初赛版面（设计：吴乙嘉、范一涵、杨新英／指导：叶丹）

看，对于第二点并没有表达清楚，建议把标题放在版面中间，并在对角线上放手的动作图，直观表达设计意图。并且宜用相同的字体、色彩展示两组创意的名称（图6-12右图）。

如图6-13左图，当一位学生拿着参赛方案让提意见时。指导者师指出的第一个问题是：为什么将作品取名为"IPIN"？学生说不出个所以然，直觉上是受某国际品牌手机的影响。关于版面，直到听完他的解释，老师才理解其设计意图：作为一个学生，网购时经常会碰到根据卖家提供的信息，自己无法真实地体验实际使用感受的情况，譬如说看好一款单反相机，商品简介中说重量是3100克，3100克有多重，挂在脖子上去旅游的话自己能承受吗，要回答这类问题，需要一个能让人实际感受重量的产品！这个设计是参赛者从自己的生活中发现需求，并提出解决方案的一个设计。但版面上看，从标题名称到图形的编排，除了设计者本人，其他人很难理解。修改意见：取一个容易被理解的标题，尤其是副标题，表明是什么产品；将产品特写、标题和说明文字放在视觉中心，然后再展示产品的应用，做到有层次地进行视觉传达，见图6-13右图。

任何设计竞赛，初选方案都要提供版面，也就是说要用版面上的文字、图形、色彩的排列组合把设计方案呈现出来，并且在极短的时间内让评委作出判断。为什么是"极短的时间"？如果评委在初审时评一个方案用15秒，一个小时只能评判240个方案。如果面对几千个方案，需要多少时间？所以评委在一张版面上停留的时间也就10多秒。要让评委在你

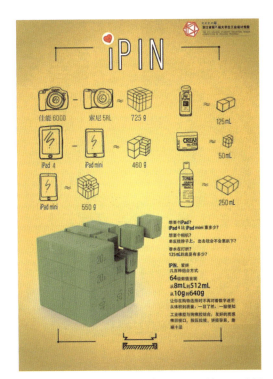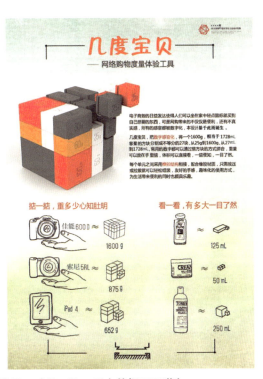

图6-13　几度宝贝（设计：王晓露／指导：叶丹／注：图中数据不严谨）

的版面上多停留时间,需要多大的表现力?虽然创意不错,但版面没做好,评委甚至都看不懂,就失去了进入决赛的机会。那么,好的版面要具备有哪些要素呢?下面以图6-14所示的作品为例进行说明。

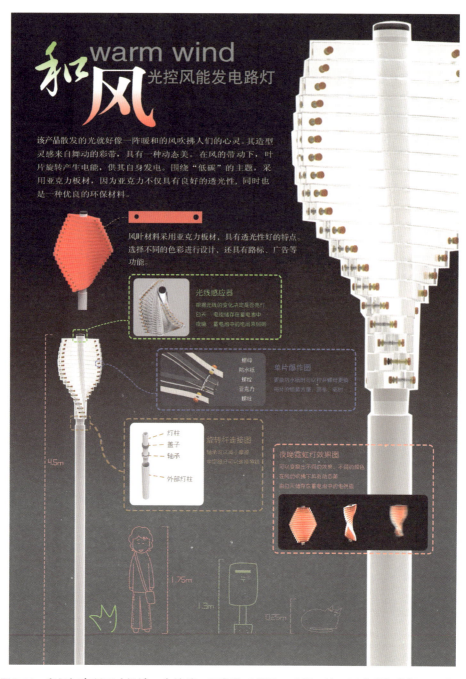

图6-14 和风初赛版面(设计:俞婷婷、王蕾化／指导:叶丹／注:图中所标数据不严谨)

如图6-15所示，设计版面的第一步是画好辅助线，根据版面大小，四周留出适当空间。所有说明性文字不得在辅助线之外，图形，特别是特写大图甚至可以"出血"。

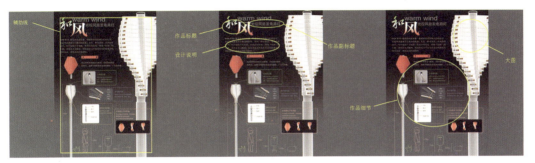

图6-15　和风初赛版面（讲座PPT）

作品正标题、副标题、主要图形及说明文字要置于版面视觉中心。正标题取名可以是诗意的、富有想象力的、给人印象深刻的文字。而副标题要求能准确表达作品概念和性质。比如"和风"的副标题是"光控风能发电路灯"。这里面有三个概念："路灯"（不是落地灯）"风能发电"，并且是"光控"的，三者构成了作品重要的设计概念。如果只有"和风"标题，评委只能根据自己的理解作出判断，甚至不知所云。

版面右边的大图作了"出血"处理，就像电影中的特写，在视觉上有强化、引人注目的作用。

版面上除展示产品设计与众不同的内容外，还要有具体使用方法、人机关系、产品结构等方面的细节展示，这些内容用来体现作品的可靠性、可实现性、科技性。

当然，参加设计竞赛需要体现参赛者的综合素质及团队合作能力，除了版面设计，还要有视频、模型、PPT、演讲等。本书仅仅在版面设计上作了陈述，主要是强调基础知识在设计实践中的运用。

图6-16~图6-19为杭州电子科技大学学生参加浙江省大学生工业设计竞赛作品。

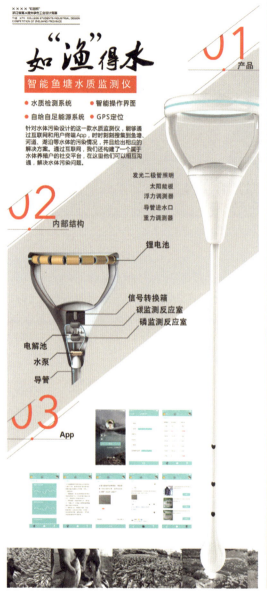

图6-16 如"渔"得水
(设计：赵丹晨、张丰蕾、严胡岳／指导：叶丹)

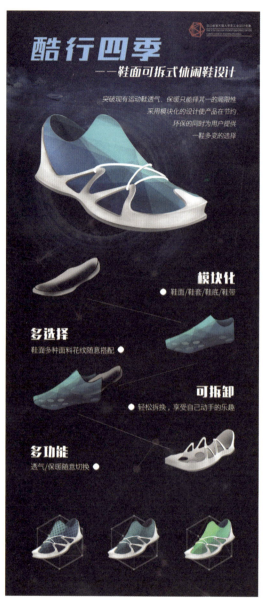

图6-17 酷行四季
(设计：陈宇钊、王茜／指导：刘星)

第 **6** 章 设计实践

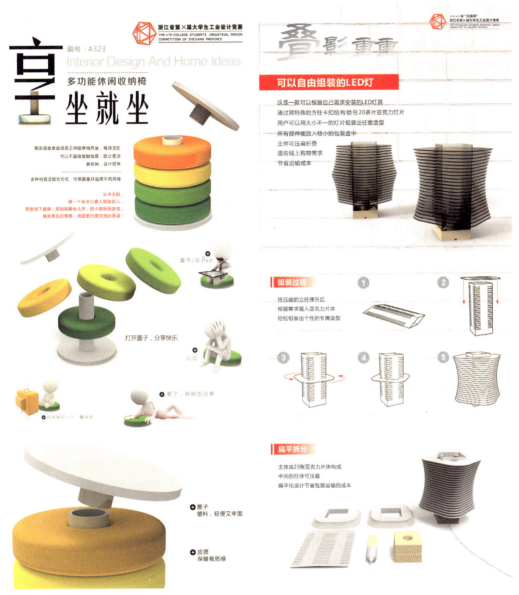

图6-18 享坐就坐（设计：吕静／指导：叶丹）

图6-19 叠影重重（设计：黄敏杰、崔振宁、应渝杭／指导：叶丹）

扫码下载
实训活页

参考文献

[1] [俄]康定斯基. 点线面[M]. 余敏玲，译. 重庆：重庆大学出版社，2011.

[2] [美]蒂莫西·萨马拉. 设计元素——平面设计样式[M]. 齐际，何清新，译. 南宁：广西美术出版社，2012.

[3] 邵志芳. 认知心理学——理论、实验和应用[M]. 3版. 上海：上海教育出版社，2019.

[4] [美]佩格·菲蒙，约翰·维甘. 设计原点[M]. 张晓飞，编译. 上海：上海人民美术出版社，2012.

[5] 成朝晖. 形态·语意[M]. 北京：北京大学出版社，2017.

[6] [美]舍尔·伯林纳德. 设计原理基础教程[M]. 周飞，译. 上海：上海人民美术出版社，2005.

[7] [美]Eric Jensen. 艺术教育与脑的开发[M]. 北京师范大学"认知神经科学与学习"国家重点实验室脑科学与教育应用研究中心，译. 北京：中国轻工业出版社，2005.

[8] [美]龙尼·利普顿. 信息设计实用指南[M]. 王毅，刘小麓，译. 上海：上海人民美术出版社，2008.

[9] [美]简·维索基·欧格雷迪，肯·维索基·欧格雷迪. 信息设计[M]. 郭瑢，译. 南京：译林出版社，2009.

[10] 叶丹. 用眼睛思考——视觉思维实践教学[M]. 2版. 北京：中国建筑工业出版社，2017.

[11] [美]基恩·泽拉兹尼. 用图表说话：麦肯锡商务沟通完全工具箱[M]. 马晓路，马洪德，译. 北京：清华大学出版社，2008.

[12] 叶丹. 设计思维[M]. 北京：化学工业出版社，2022.